POP高手系列

POP廣告實例 ❸

呂淑婉、簡仁吉編著

序 言

　　隨著工商事業的競爭，POP設計以成為大企業、百貨部門不可缺少的專業知識之一。尤其，我們邁入的市場，更是日日在蓬勃、求新，以及多變當中，為了迎合這份社會需求，從事這份POP創作的人，便一直在推廣、普及信仰事業，而讓這一類美化的工作，能不斷的有更好、更新的作品出現。

　　設計專業是無處不在的，不論是哪裡，美術設計總遍及多個商業角落，它都需要立體，或平面的各類宣傳促銷媒體。而我們在此介紹的手繪POP，它是所有美化作業裡最簡便迅速的一項利器。它恣意自由毫不受限，而且成本低廉，活動空間也廣。

　　目前來說，手繪POP是市場薄廣且有待開發的。在現今的社會市場及天然的條件下，日後必定需要更多的從業人才。而且，再加上適者生存、商業競爭的種種因素之下，我們希望的便是精緻、創新的好作品能夠不斷出現，以求蓬勃台灣的商業設計環境。

　　這本書是純實例介紹的技術參考書，相信讀者不難在各個範例裡學到各種字體、編排、配色、以及製作方式等等。整個版面構成的過程，深入淺出，幾乎大部分的範例都由編者簡仁吉、呂淑婉二人完成。尤其簡仁吉先生已從事手繪POP多年，現任POP教室的老師，經驗頗豐，對此本書之貢獻更不遺餘力。

　　最後，感謝各公司單位之鼎力支持與慷慨獻作，以豐富本書之內容。筆者僅向他們致十二萬分謝意。因工作經驗有限，個人專業常識方面若有不足，疏忽粗淺之處，尚且原諒，並求同業前輩們不吝賜教。

<div align="right">

呂淑婉

2001.5.1

</div>

特別感謝

- 麥當勞（寬達食品有限公司）
- 金石堂文化廣場
- 印第安啤酒屋
- 惠陽超級市場
- 宇航設計
- U2視聽磁場

作者簡介

簡仁吉
復興商工美工科畢

■ 經歷
麥當勞各中心/特約美術設計
大黑松小倆口/美術設計
新形象出版公司/美術企劃、總編輯
華廣美工職訓中心、復興美工
職訓中心、中國青年服務社…等
/專業POP教師
出版流通雜誌/POP專欄作者
德明商專、台灣大學、師範大學
/廣告研習社、美術社指導老師
台北市農會…等機關/POP講師

■ 著作
POP正體字學（1）
POP個性字學（2）
POP變體字學（3）（4）
POP海報祕笈〈學習海報篇〉
POP海報祕笈〈綜合海報篇〉
POP海報祕笈〈手繪海報篇〉
POP海報祕笈〈精緻海報篇〉
POP海報祕笈〈店頭海報篇〉
POP高手系列–
　（1）POP字體1.變體字
　（2）POP商業廣告
　（3）POP廣告實例
　（5）POP插畫
　（6）POP視覺海報
　（7）POP校園海報

一、何謂POP廣告
■手繪POP的重要

隨著工商業的迅速發展，廣告活動亦已高度的在成長轉變中，以應運市場的多樣化及新簇多變。而能夠刺激消費者購買慾的廣告種類是繁多的。通常我們都以訴求的對象、適合的範圍，來選擇以何種廣告形態來訴諸大眾。

尤其，各類宣傳媒體亦分為遠距離視覺、近距離視覺、及聽覺類型的廣告等等，三種類型各有其屬性，及被訴求群眾。而我們要在這裏談到的，是商品資訊情報在傳遞過程中最直接、也最簡便的「商店現場銷售廣告」，它在各類宣傳媒體中，扮演著極活潑吃重的角色。簡稱POP廣告(Point Of Purchase Ad)意即現場銷售商品的賣點廣告。

據調查，POP廣告起源於美國，但手繪POP廣告的應用及氣象的蓬勃則來自於日本。手繪POP它快速、實用、經濟、美觀的眾多優點，於是很快的席捲世界各地，成功的傳達需要宣傳的各種訊息。

在商業化促銷活動熱絡的今天，手繪POP確實是任何現場廣告不可或缺的宣傳工具。因為它俱備了相當彈性的製作空間，不論是塑造包裝精緻的公司形象，或是幫助商品達到促銷的目的，它可製成平面、立體、各種各類由小至大的手繪POP（小至價目表、指標、吊牌、大至文化走郎、年度排行大型海報，甚至是展覽會場的紅布條、櫥窗陳列搭配的大型背景等等），而可以應用上的素材種類、更是林林種種，不勝枚舉。如此簡便、多元性又能夠不必經過印刷的高成本、時間限制；又可以直接發送，不須經過服務人員

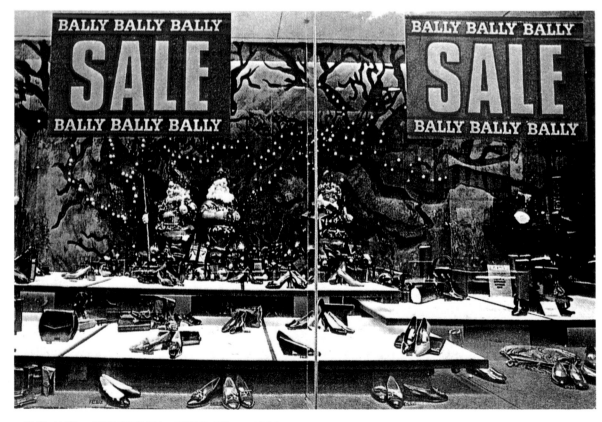

· 資料來源：EVROPEAN WINPOW DISPLAYS

來傳達的方法，自是日漸的受到大家重視。而加上近年來配合流行性的感性海報有越來越多、越演越烈的驅勢、手繪POP往精緻路線、美化環境空間的傾向，儼然已成為市場不可或缺的一環。

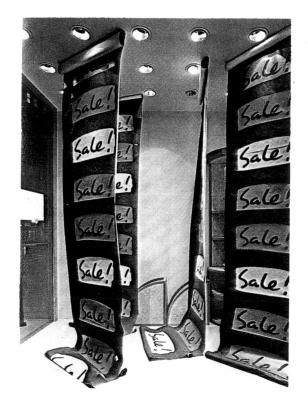

· 資料來源：EVROPEAN WINPOW DIS-

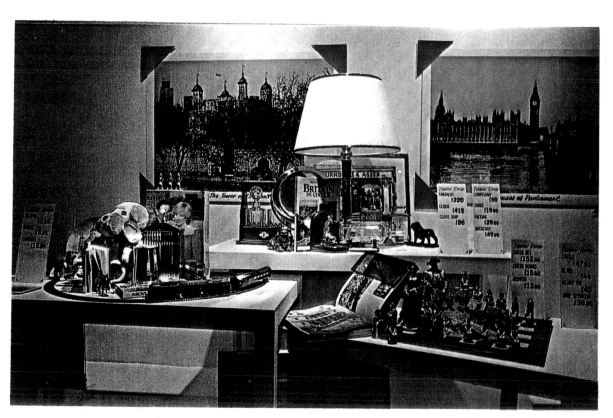

· 資料來源：EVROPEAN WINPOW DISPLAYS

・訊息POP

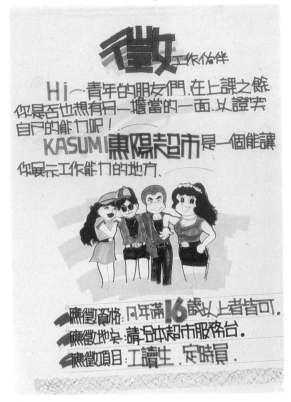

・徵人海報

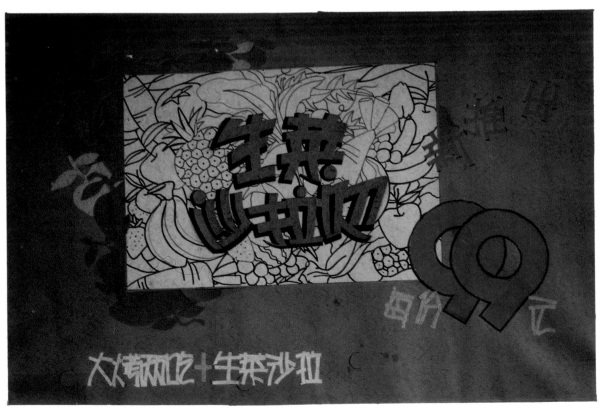

・促銷性POP

■POP的廣告形態

任何不同類形的廣告，都透露著不同的廣告目的及SP戰略，相同的，不同的手繪POP廣告形態，也有其不同的意議及價值。手繪POP類別它大致可分爲下列四種：

(1)說明性廣告：如統計表、價目欄、活動時間表。目的在於使人停下閱覽時，清楚分明、不需講解。

(2)促銷性廣告：如換季時之拍賣折扣海報，或超市特價品之特賣海報。目的在於刺激消費購買慾。

(3)傳達性廣告：如精神標語、指標、路標等。目的在於指示、傳達，使人在行走時，也能瞥見。

(4)形象式廣告：如富美觀性、包裝性之流行性海報，目的在於強化、美化公司形象。

種類雖然繁多，但不論是那一種POP廣告，它考量的永遠是如何和群衆溝通，如何使觀者在短短數秒中接收，並且印象深刻。簡單說來，能使顧客覺得清楚、美觀、且事後仍有記憶的手繪POP，即是一個成功的POP廣告了。

·傳達性POP

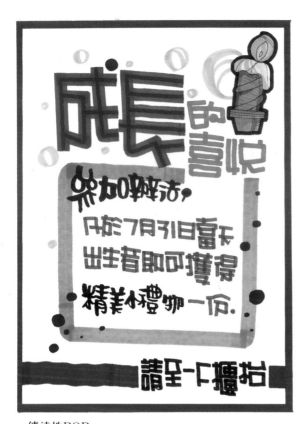

・傳達性POP

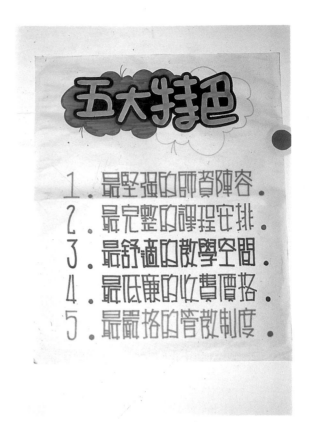

・說明性POP

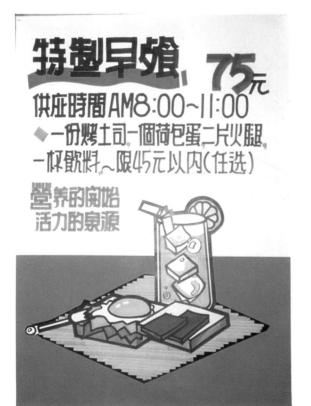

・促銷性POP

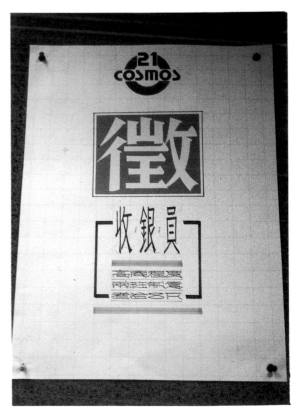

・形象POP

■促銷性POP

　　所有的手繪POP類別裏，以促銷性POP最為普遍及受重視，更加上目前促銷性POP及形象POP經常二合為一，一齊被兼顧的出現在一張海報裏，於是，促銷性POP幾乎已取代了所有人對手繪POP的唯一印象，這並非完全正確，但是，促銷性POP確實也是最原始的動機來源，因此，介紹促銷性POP、瞭解它的機能、動作程序，也是我們不可忽略的一件事。

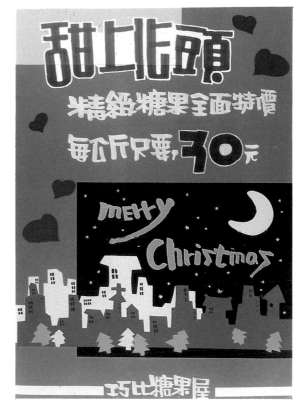

·促銷性POP

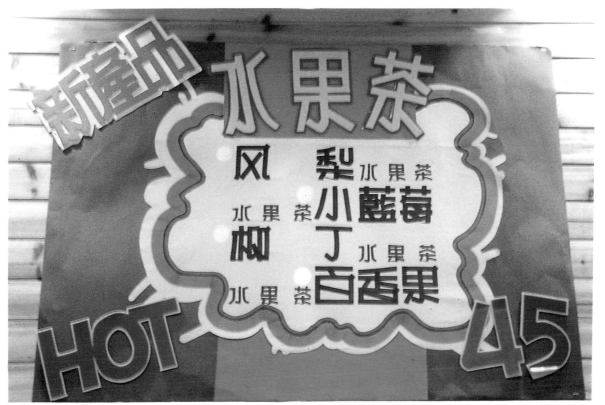

·促銷性POP

促銷性POP的動作程序

海報的內容	影響結果
1.吸引顧客注意	顧客駐足
2.商品的介紹	顧客對商品有印象
3.美化特徵＊強化賣點	顧客產生興趣
4.附上公司的形象	顧客確定購買及信任
註解： 吸引顧客注意 商品的介紹 美化特徵 強化賣點 附上公司形象	（第一個前提！） →海報須搶眼 →產品的繪製 或文案介紹 一目了然 →刻意強調折 扣或價錢或 插圖 →有公司之MARK 甚至配合整體 企業形象色調

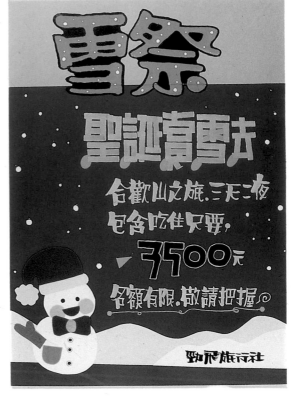

· 促銷性POP

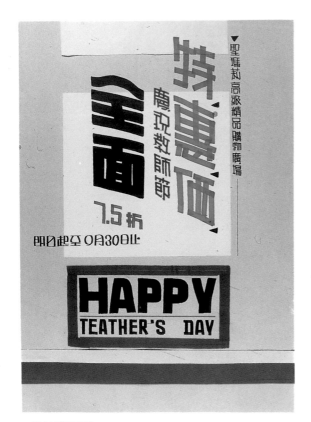

· 促銷性POP

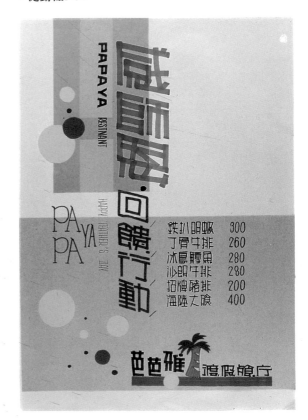

· 促銷性POP

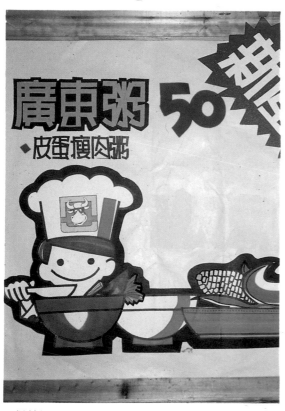

· 促銷性POP

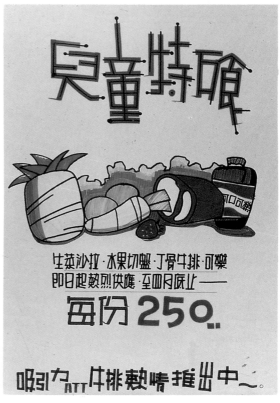

· 促銷性POP

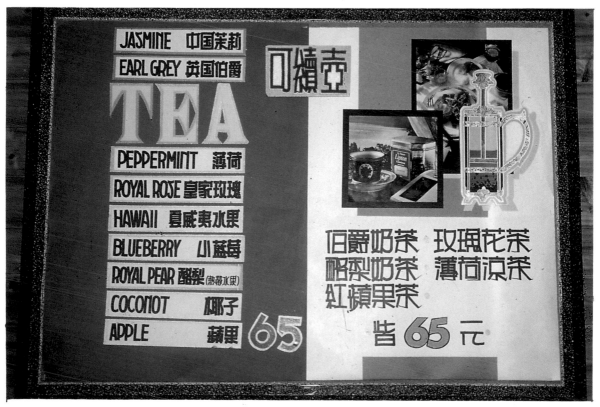

· 促銷性POP

■你想繪製那一類型的POP？

　　了解了促銷性POP的作業情緒，接下便是了解促銷性POP和形象性POP之間的同及差距。這兩種雖然常被併用，但其實仍有相當不同的差別。筆者提醒讀者，其實目前所有行業店頭最普遍廣泛使用的POP，幾乎是以這兩種為主，我們或許可以將它視為同一種類型的手繪POP，但是，其實它們之間的屬性是完全不同的。一個好的POP從業人員，除了字體寫得好、懂得如何編排構圖，更要知道你如今在傳達的海報的類型它特性，你才能了解發揮其重點，甚至活絡的變化，懂得如何綜合這二者。

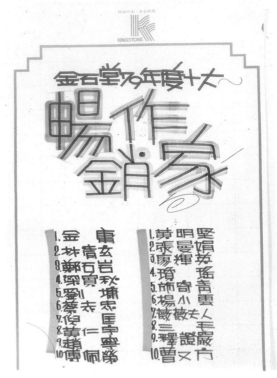

・說明性POP

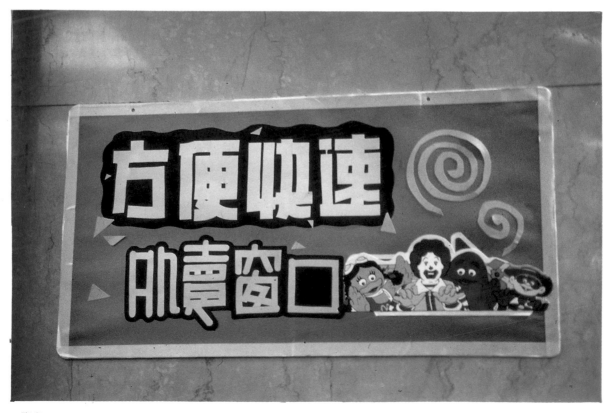

・形象POP

	促銷性	形象性
功能	幫助產品銷售使消費者產生購買慾	提高公司及產品形象使消費者信任
特徵	強調賣點	注重精緻、美觀
文案	簡單、一目瞭然，大小標題通常兩極化活躍	通常編排整齊，強調性感端莊的一面
字體	以寬、厚實的字爲主，注意、易懂、清楚	表現個性的藝術字體或纖細、精緻的字體
色彩	鮮豔、多對比注重行業的色彩語言	多調和，如同色系或使用金銀、特別色
視覺效果	使用插圖、誇張圖案或加框、加花邊	喜歡用實物照片及拓印噴刷效果
形態	動態、極活潑	靜態、富平衡美感
張貼時間	比較短，通常視促銷期的日子而定，多爲一週～10左右	比較長，通常用來做一季或一、二個月使用的海報
紙張	可用道林紙、書面紙就可以	可用進口紙（粉彩、雲彩……）等
筆類	可用水性彩筆	可選擇油性麥克筆
保護	不需要	可噴一層素描保護膠膜或用透明膠膜裱起來

・傳達書訊的POP

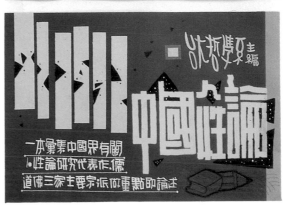

・傳達書訊的POP

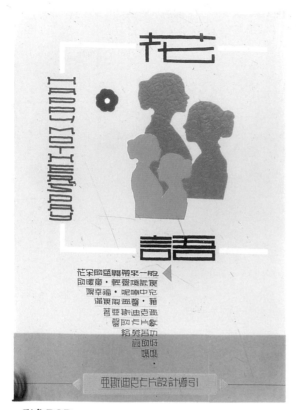

· 形象POP

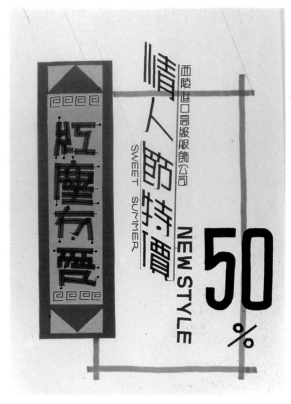

· 促銷性POP

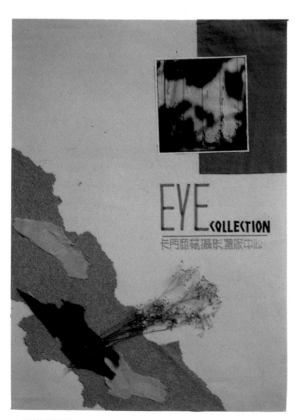

· 形象POP

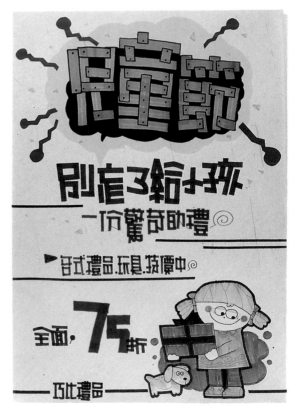

· 促銷性POP

二、POP的企劃

　　當在推出整個所有現場的賣點廣告時，則必須有慎密的準備作業，及良好的基本概念，這就是企劃的意義。而它的功能則是將它的SP（促銷）戰略立案，然後發揮效用，達到業績提高的目的。

　　它的重點和一般企劃相同，知道POP廣告在現場能作用的功能有多大，先行調查瞭解後，再比較其它公司的最後成功失敗範例，再來進行自己的企劃案。POP廣告鮮少有人注重它企劃的功能，及專後的實力。但其實它和百貨業的陳列櫥窗，都是連在一起的現場廣告，所以要作業的範圍，及能產生吸引力購買慾的力量頗大，不可謂不重要。

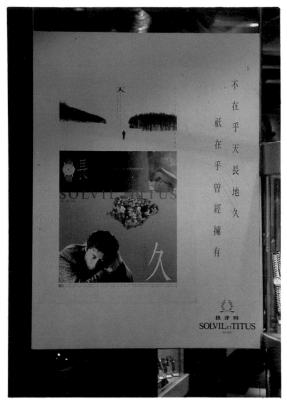

・印刷海報

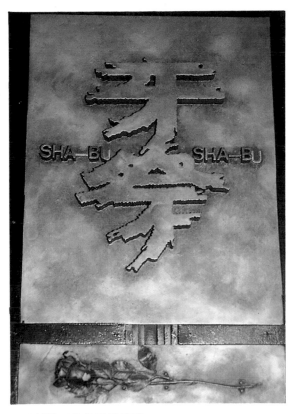

・具獨特風格的商店招牌

POP廣告企劃的流程

● 概念
能宣傳廣告空間，使用的 廣告角色有那些　↓
● 企劃
如何設計、製作為何如此做 ↓
● 定案
打色稿，附上解說、 需使用預算及技術　↓
● 製作
分派任務、發包、監督、 組合完成

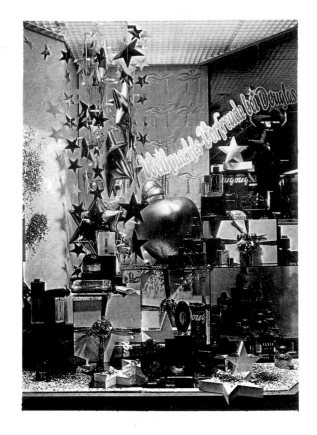

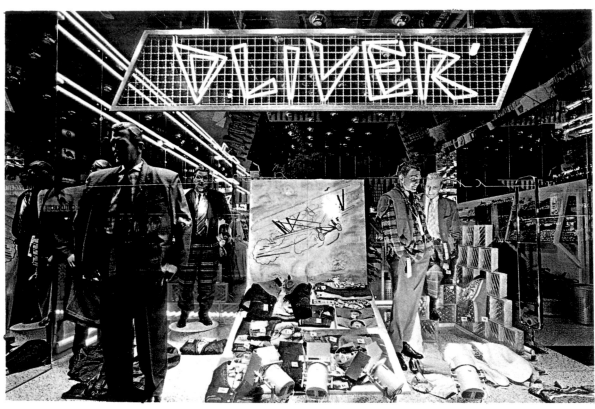

・資料來源：EVROPEAN　WINPOW　DISPLAYS

18

3 工具與材料

三、POP的材料工具

在手繪POP的製作過程當中，所需要配合使用的材料十分繁多，而且，也會因爲它必須使用到的製作技法，而採用不同的素材來配合。但大致上說來，它最重要的使用工具，仍舊不外乎是以用來製作插圖時，及繪製字體時的一些美術用具。這些話看來平常，但製作時就能體恤這之間的酸甜苦辣、喜怒哀樂了。比如剪貼、絹印、撕畫、拓印、噴刷、吹畫、渲染等。都是各有特色、各有特定的材料來製作。以下我們先來瞭解工具的種類：

■麥克筆 麥克筆分爲水性及油性兩種。而水性的麥克筆優點是無味無臭，色澤較透明、鮮麗。而如果不小心沾手沾衣物也較易洗濯。但缺點是遇水則溶、極易掉色、耐久性並不大；而油性麥克筆的優點是色澤較厚實、渾厚飽滿，且速乾性強

、不輕易脫色、耐久性長。但缺點卻是有刺鼻的化學藥味、沾到手或衣物也不好清洗。所以統籌說來，只要依當時需要及個人喜好就可選擇使用何種麥克筆了。而不論油性或水性的麥克筆，它都有一個共通的優點，那就是寫來迅速、乾淨俐落、不必等乾、顏色衆多、筆頭更有多種。例如：扁平、圓頭、角頭，而且它們大小各種號數都有，可以有極大的變化。如果再遇上繪製時，紙張底色較深，亦可採用金色、銀色、白色的油漆筆等等，總之，麥克筆種類選擇空間頗大，完全在於個人在作業時的應用，如何來使得它的可看性怎樣達到最高。

■平塗筆 平塗筆又稱圖案筆，因爲它的特色是筆毛扁平、寬齊有致。而且它比水彩筆的筆毛硬，可用來寫POP字體

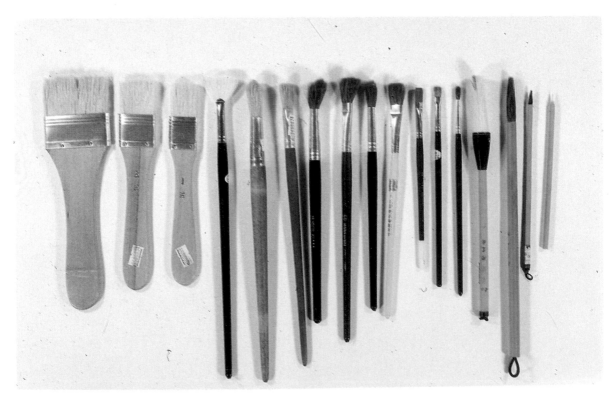

・各類水油性麥克筆

，繪製圖案等等。因為它的使用範圍頗廣，而且寫來別於麥克筆字體，另有一番工整的意趣，不同於較冷較硬的麥克筆字，所以亦有相當受喜好的程度。而且它因為顏料是自調，所以顏色厚重、又色澤不須受限，可以用來在深色紙張上繪製，所以配起色來、可以非常大膽活潑，或採調和對比等。可惜的是，它因為是廣告顏料來調的，所以速乾性極差，若果時間上急迫時，並不適合使用。

■毛筆　毛筆筆頭大小號碼、亦是十分繁多，它大致上說來，優缺點差不多也是平塗筆一樣，比較不同的是，毛筆寫出來的字，可完全表現個人獨特的筆法、風格。（麥克筆雖也可以，但差別並不明顯。）毛筆字可以是龍飛鳳舞、粗條或細緻、分叉或任意變體。總之在不循任何規則

之下，完全依照個人運筆，或許充滿新意，也或許富饒古意。但最大的缺點，也是一樣不易乾、較費時。

■其它筆類　其它筆類的配合，通常只是用來做效果及襯托的比較多，如蠟筆、粉彩筆、色鉛筆等等。它們只站在輔助立場，令得整個畫面更加生動、豐富。而它們也同樣的各有其特點，例如油蠟筆、及粉蠟筆就有完全不同的風貌，初學者不妨先在紙上、麥克筆字上、顏料上各塗一番，就可發現它的情趣喔！

■其它材料　一個好的設計人員，除了必須瞭解素材，也要去懂得利用素材。尤其手繪POP俱有極自由的精神，任何你可以想像得到的素材，其實你都可以大膽拿來嘗試。比如軟木塞皮、棉花、卡典西德、照片、布料、棉紙、紗網、甚至鈕

・各式樣之毛筆平筆

扣、繩子、底片等等。總之,只要適當的配合該行業POP的特色、語言,再憑自己的隨興處理,通常就會有意想不到的驚喜哦!

· 不同功用之顏料與色筆

· 各式紙樣

· 各類膠尺、黏著液及尺

4 各行業店頭POP

四、各行業之店頭POP

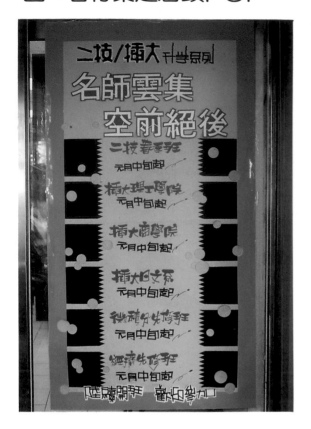

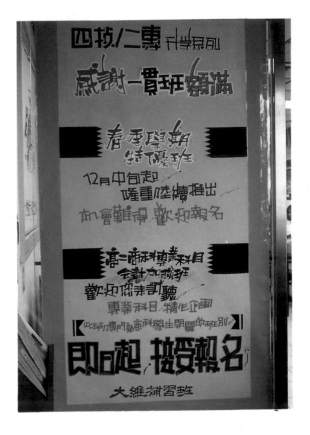

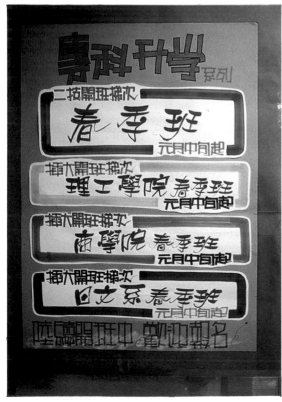

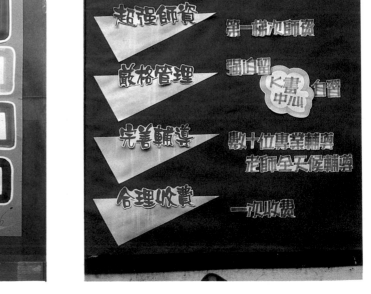

・資料提供：街頭剪影

一本最具權威
性最具代表性的
升學雜誌
誕生了

權威升大學講義
將是您求學生涯的

建如文教出版社

最佳伴侶

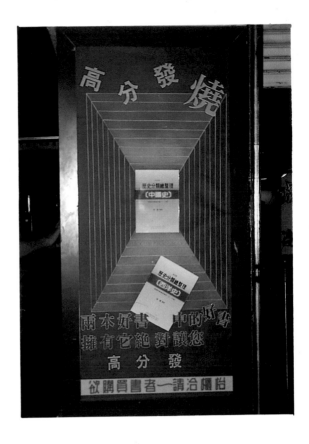

高分發燒

兩本好書 中的好書
擁有它絕對讓您
高分發

欲購買書者一請洽櫃枱

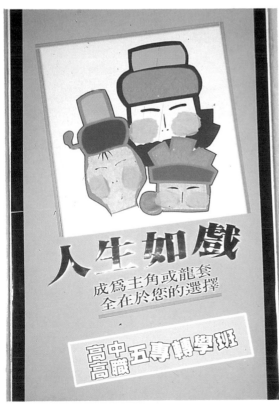

人生如戲
成為主角或龍套
全在於您的選擇

高中五專轉學班
高職

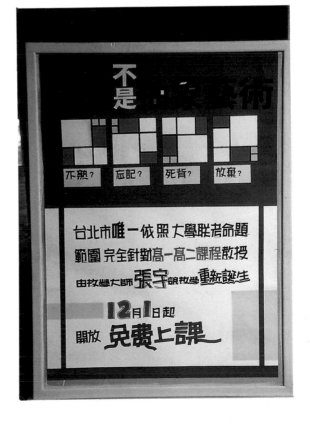

不是印象藝術

不熟？　忘記？　死背？　放棄？

台北市唯一依照大學聯考命題
範圍完全針對高一高二課程教授
由教學大師張宇銀教學重新誕生
12月1日起
開放免費上課

・資料提供：街頭剪影

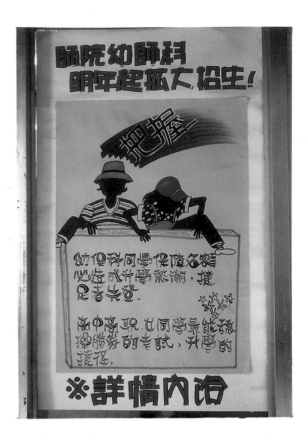

・資料提供：街頭剪影

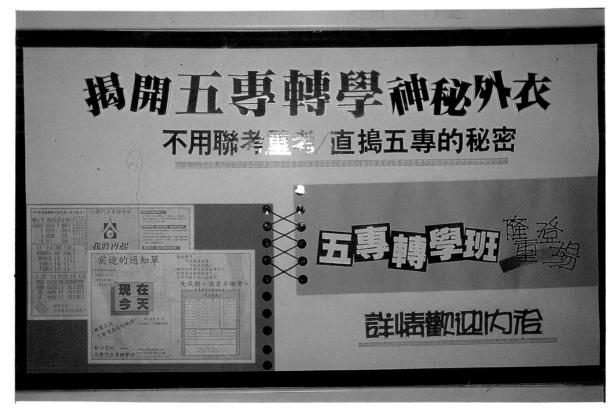

・利用轉印字所製作之精緻POP

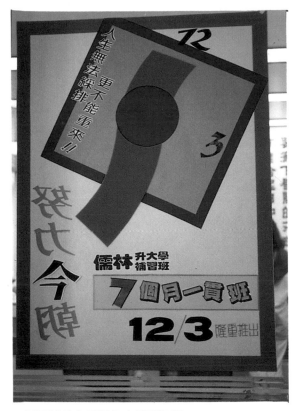

・利用轉印字所製作之精緻POP

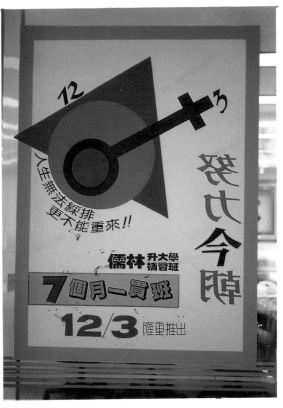

・利用轉印字所製作之精緻POP

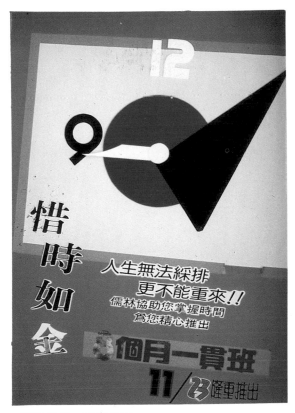

・資料提供：街頭剪影

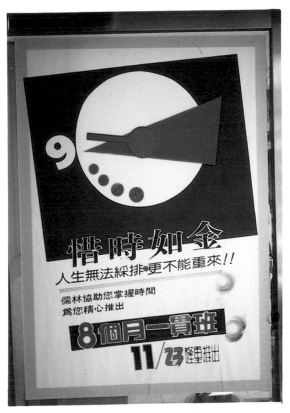

・利用轉印字所製作之精緻POP

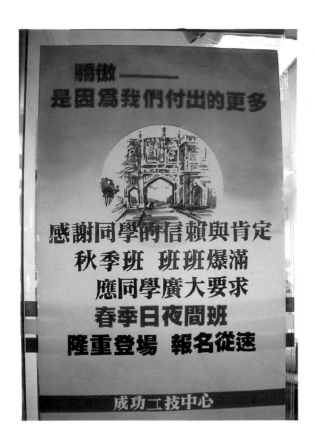

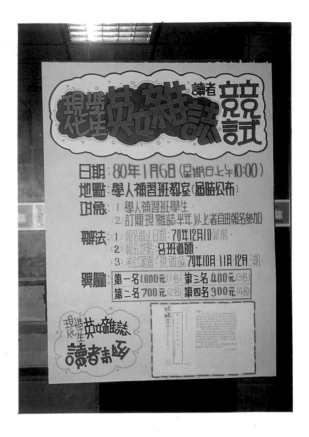

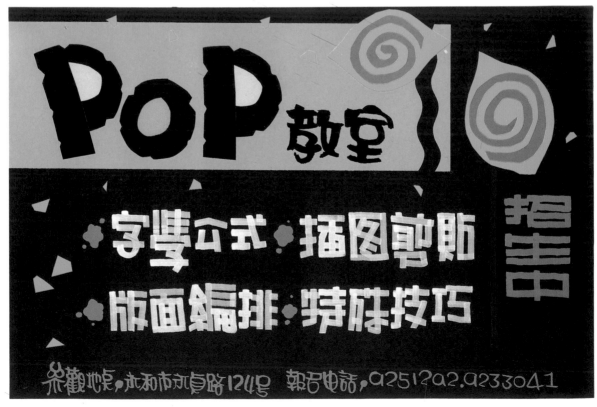

· 資料提供：街頭剪影

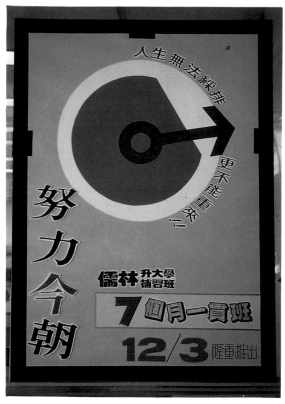

・利用轉印字所製作之精緻POP

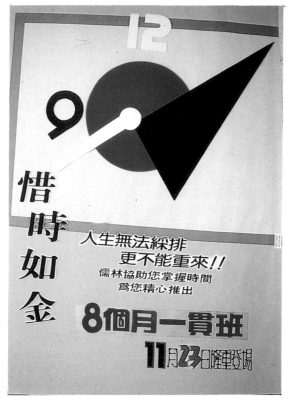

・利用轉印字所製作之精緻POP

・利用轉印字所製作之精緻POP

・資料提供：街頭剪影

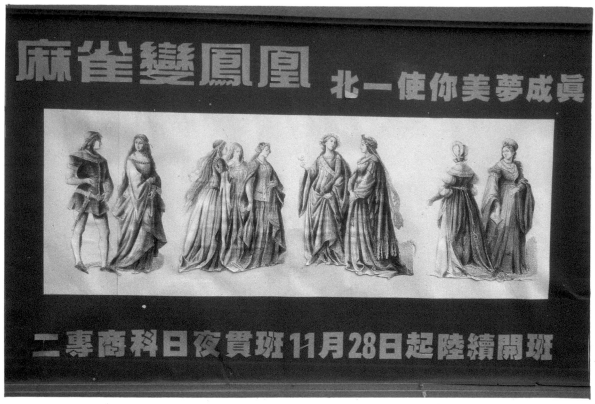

・運用拓印所做之大型POP

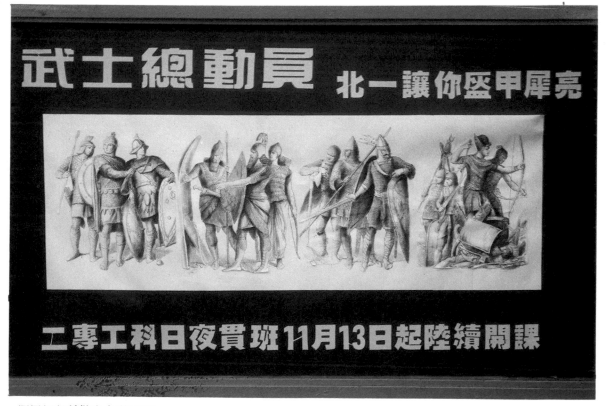

・運用拓印所做之大型POP

・資料提供：街頭剪影

・使用型扳及噴漆所做的精緻POP

・使用型扳及噴漆所做的精緻POP

・使用型扳及噴漆所做的精緻POP

・資料提供：金石堂美工組

・使用型扳及噴漆所做的精緻POP

· 使用型扳及噴漆所做的精緻POP

· 使用型扳及噴漆所做的精緻POP

· 使用型扳及噴漆所做的精緻POP
· 資料提供：金石堂美工組

· 使用型扳及噴漆所做的精緻POP

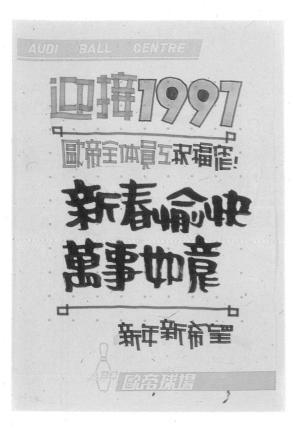

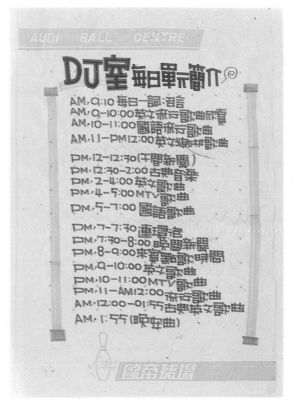

· 資料提供：編者

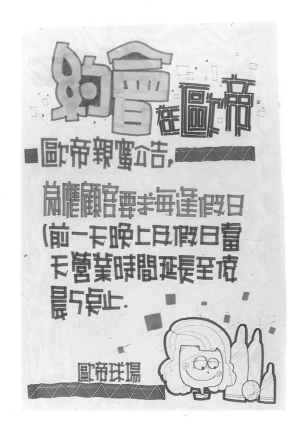

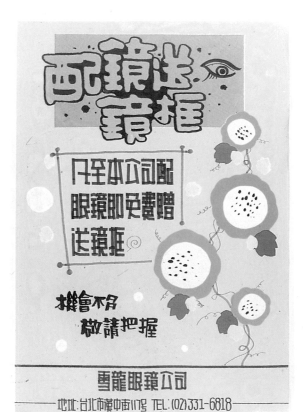

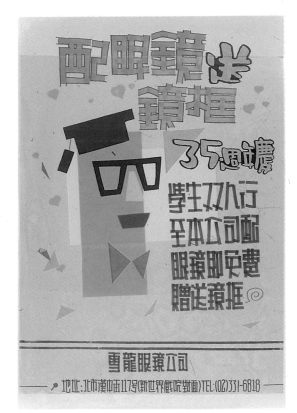

· 資料提供：編者

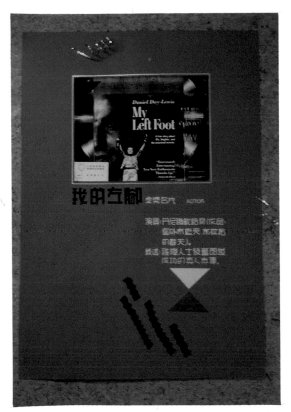

・運用圖片使呈現高級感

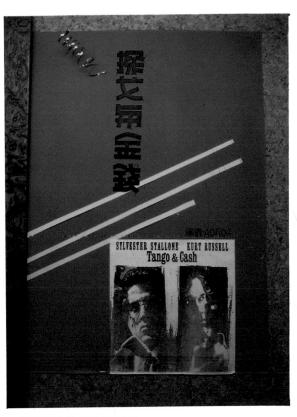

・運用圖片使呈現高級感

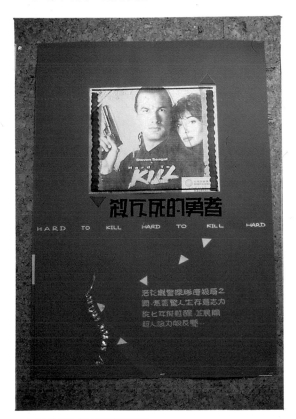

・運用圖片使呈現高級感

・資料提供：編者

・運用圖片使呈現高級感

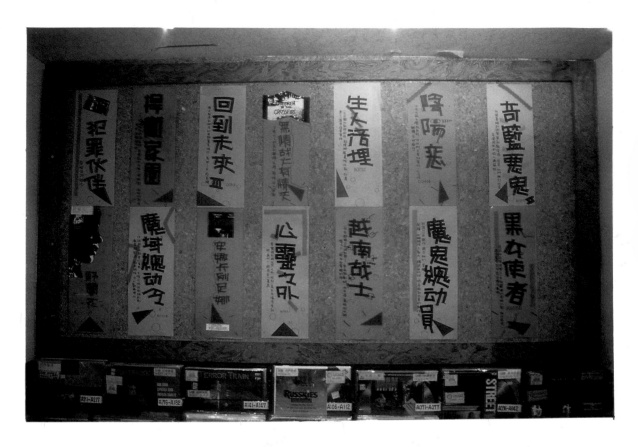

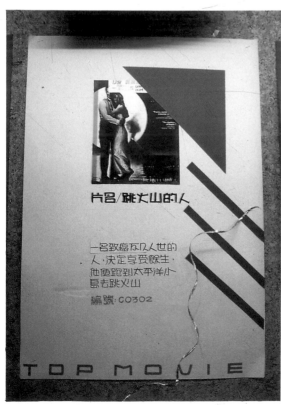

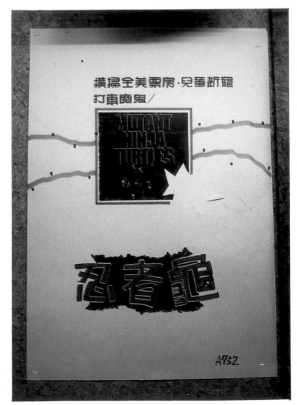

・運用圖片使呈現高級感

・資料提供：編著

・運用圖片使呈現高級感

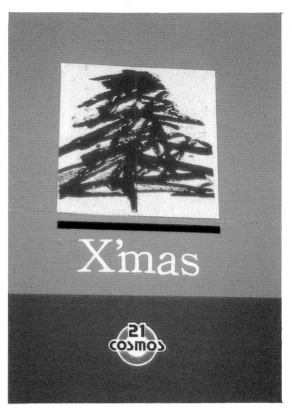

・防水耐久的卡典POP

・防水耐久的卡典POP

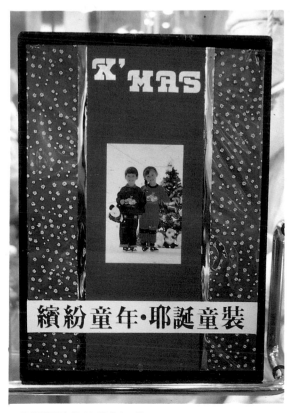

・運用圖片使呈現高級感

・運用圖片使呈現高級感

・資料提供：街頭剪影

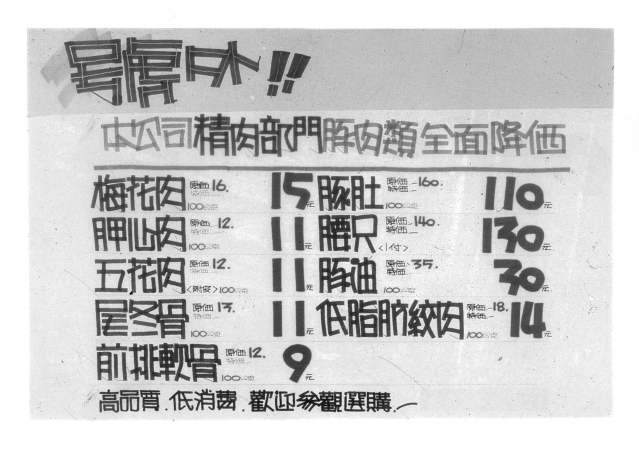

號虜只个!!

本公司精肉部門豚肉類全面降價

	原價	特價			原價	特價
梅花肉 100公克	16.	15元	豚肚 100公克	160	110元	
胛心肉 100公克	12.	11元	腰只 <1付>	140	130元	
五花肉 <附皮> 100公克	12.	11元	豚油 100公克	35.	30元	
尾冬骨 100公克	13.	11元	低脂肪絞肉 100公克	18.	14元	
前排軟骨 100公克	12.	9元				

高品質. 低消費. 歡迎參觀選購.

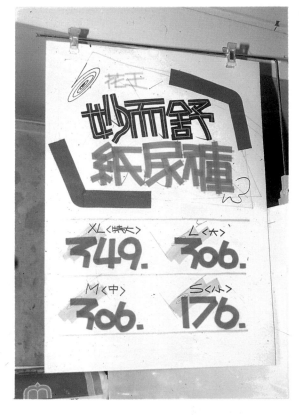

花王
妙而舒
紙尿褲

XL <特大>	L <大>
349.	306.
M <中>	S <小>
306.	176.

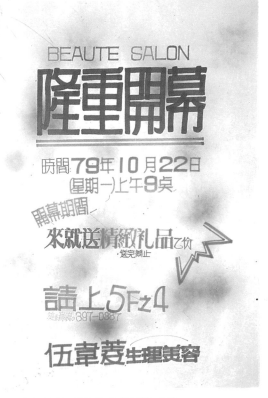

BEAUTE SALON

隆重開幕

時間 79年10月22日
(星期一)上午9点.

開幕期間

來就送精緻礼品乙份
·送完為止

請上5F之4
連絡電話 897-0887

伍韋菱 生理美容

· 利用噴制的技巧以產生夢幻的感覺

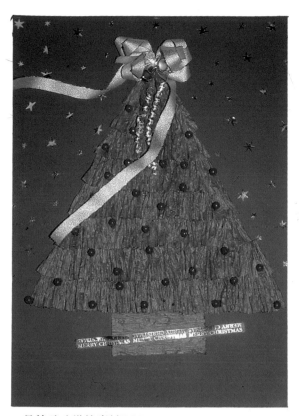

・具特殊味道的素材POP

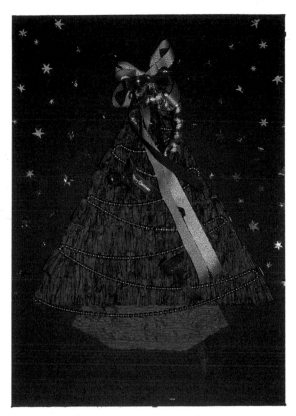

・具特殊味道的素材POP

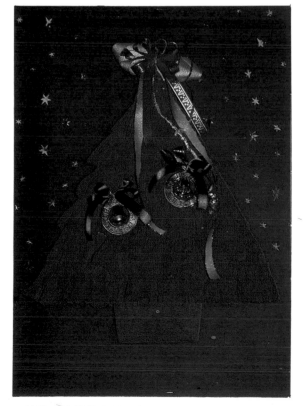

・具特殊味道的素材POP

・資料提供：街頭剪影

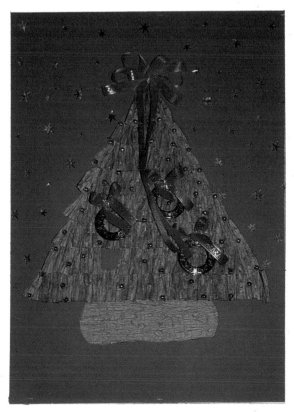

・具特殊味道的素材POP

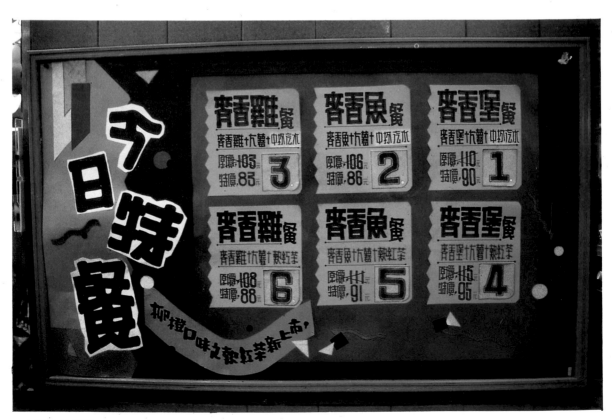

・大型食品促銷POP

・資料提供：編者

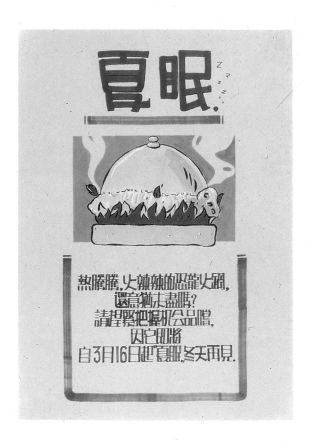

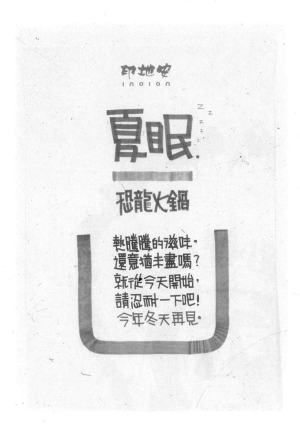

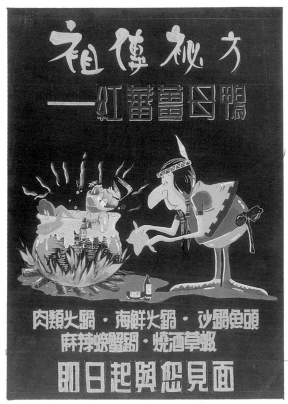

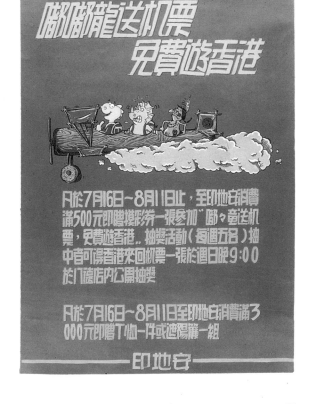

· 資料提供：印地安啤酒屋美工組

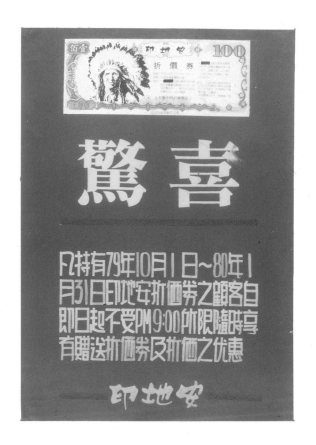

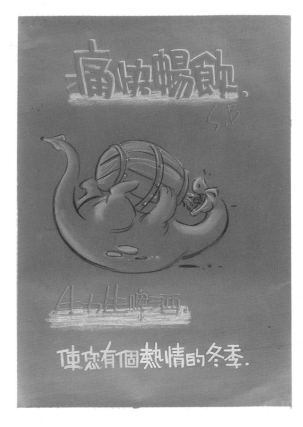

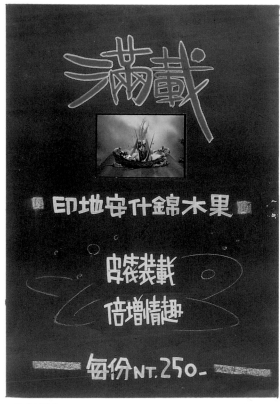

· 資料提供：印地安啤酒屋美工組

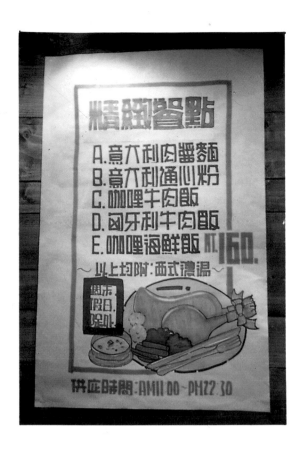

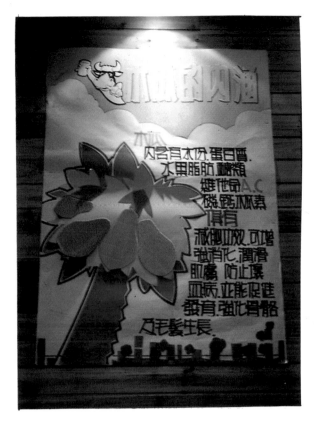

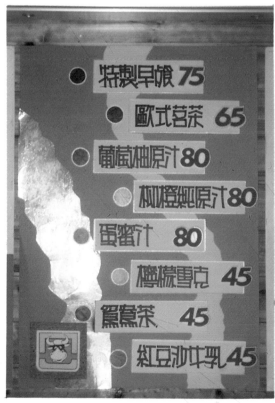

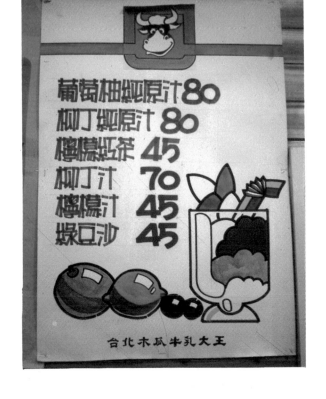

・資料提供：宇航設計

食品餐飲篇

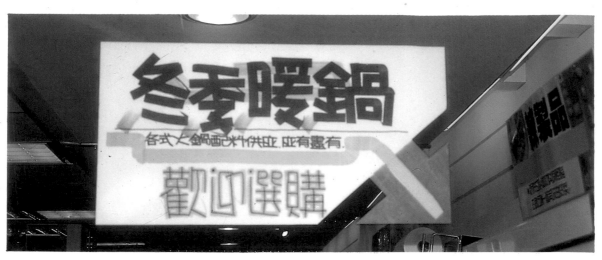

・超市弔牌

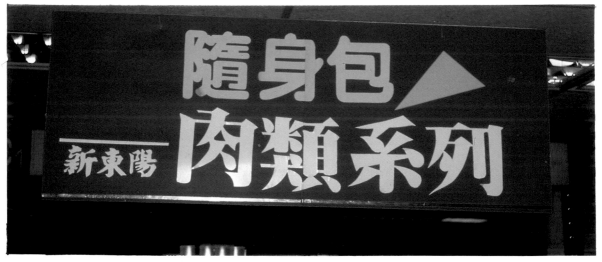

・超市弔牌

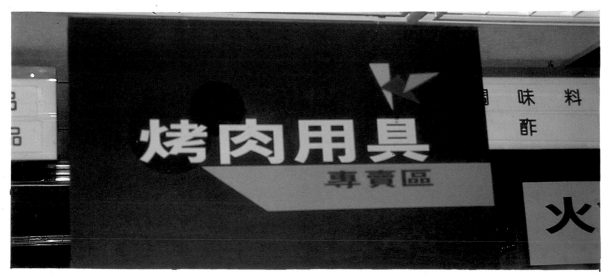

・超市弔牌
・資料提供：惠陽超市

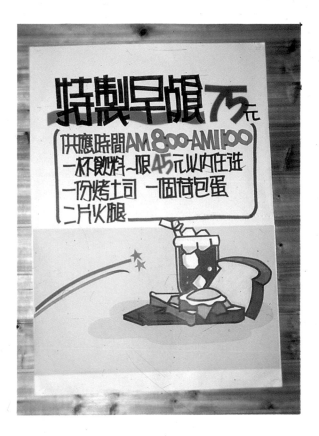

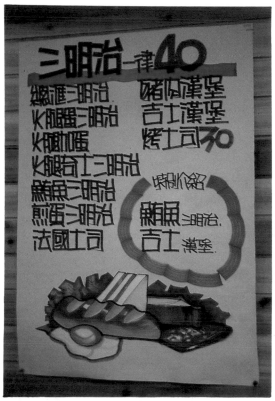

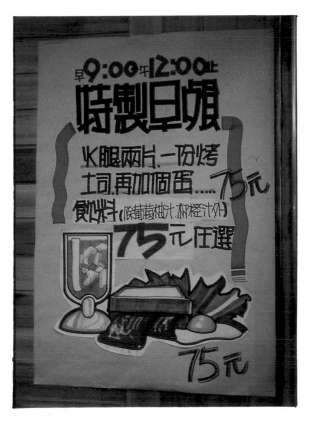

‧資料提供：字航設計

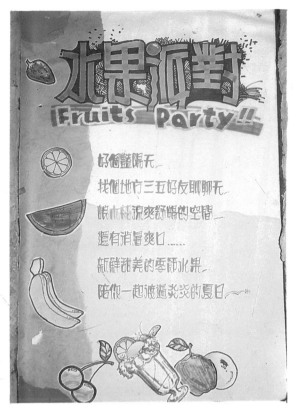

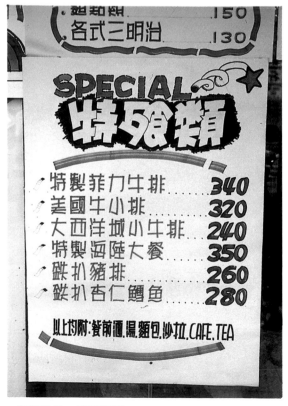

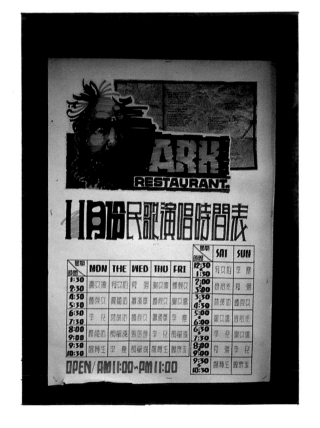

・資料提供：街頭剪影

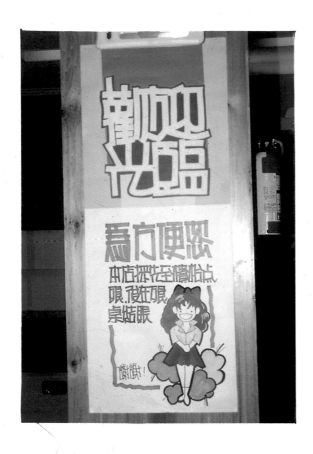

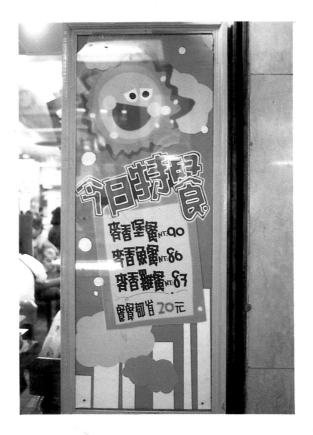

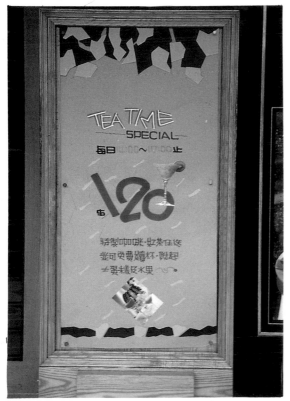

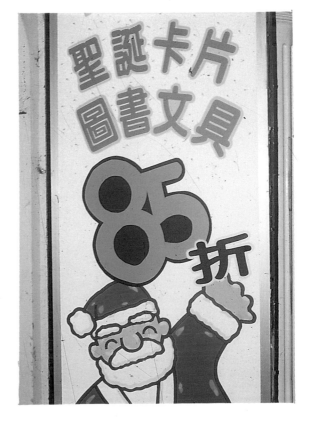

・資料提供：街頭剪影

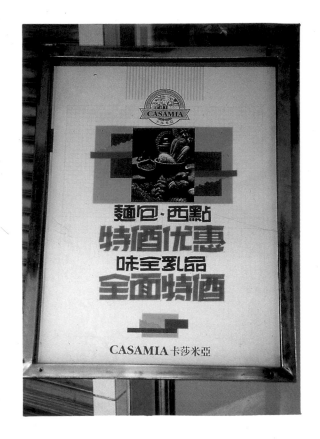

· 活絡賣場的促銷POP

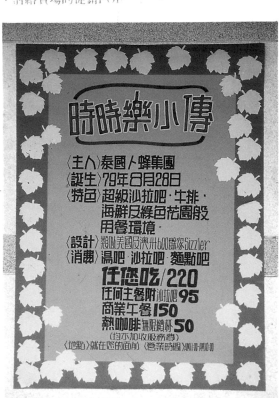

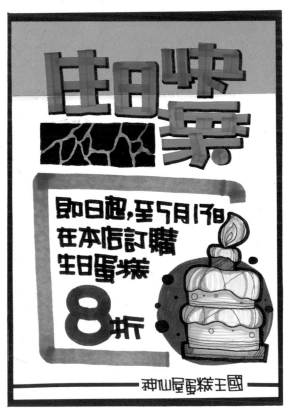

· 資料提供：街頭剪影

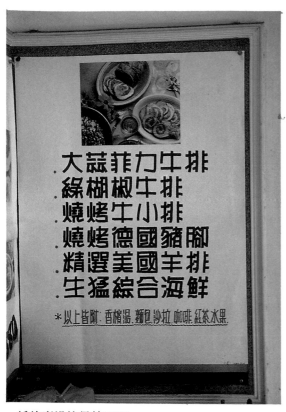

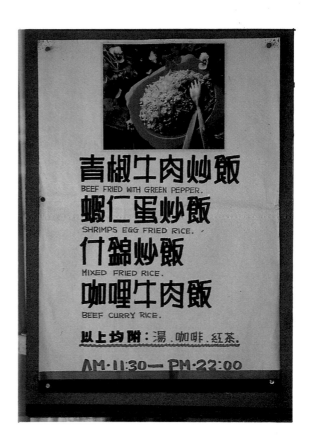

· 活絡賣場的促銷POP

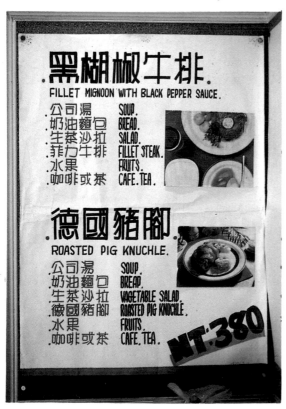

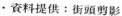
· 資料提供：街頭剪影

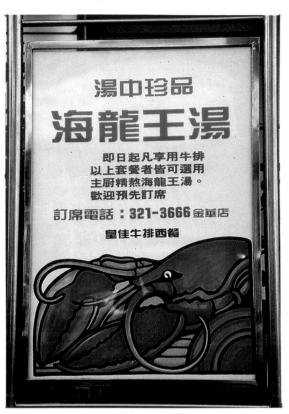

· 利用轉印字所製作之精緻POP

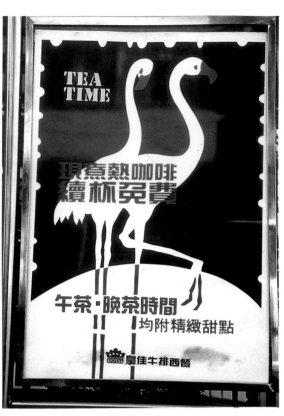

· 利用轉印字所製作之精緻POP

· 利用轉印字所製作之精緻POP
· 資料提供：街頭剪影

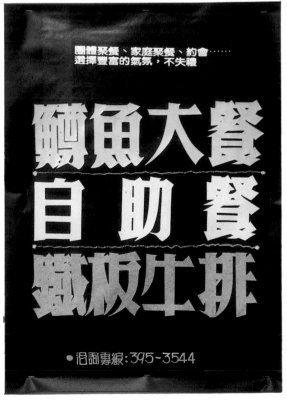

· 利用轉印字所製作之精緻POP

5 POP的一年行事曆

五、POP的一年行事曆

　　一年之中有春夏秋冬的季節流行性，也有不同的節慶活動，而如何充份的彰顯這日子的熱絡氣息呢？有許多的店頭經常利用節慶來做拍賣、促銷活動。因此，不同的日子，寓意著什麼樣的色彩、什麼樣的語言？製作這俱有特別色彩的手繪POP，就必須去敏銳觀察、積極收集資料，以便在這節慶的日子裡，好好的做一個促銷大進擊！

■春天　綠色為代表色，象徵希望、新的開始

　　　　春天的節日──兒童節、清明節、母親節

■夏天　紅色為代表色，象徵朝氣，熱情

　　　　夏天的節日──端午節、七夕、父親節

■秋天　土黃色、橙色為代表色，象徵感性、憂鬱

　　　　秋天的節日──中秋節、教師節、雙十節、光復節

■冬天　灰色、藍色、白色為代表色，象徵純潔與溫暖

　　　　冬天的節日──元旦、聖誕節、農曆年

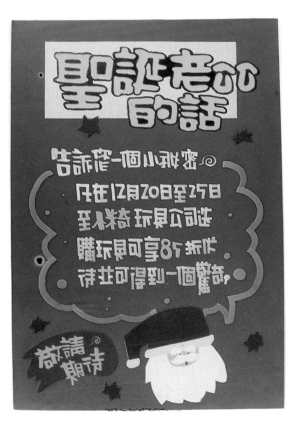

· 節慶的日子帶著濃厚的促銷氣氛

· 資料提供：編者

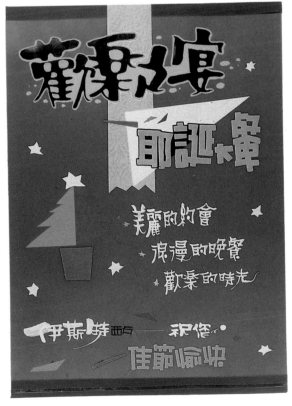

· 節慶的日子-帶著濃厚的促銷氣氛

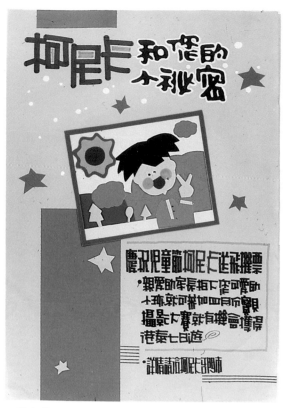

・具象剪貼之精緻POP

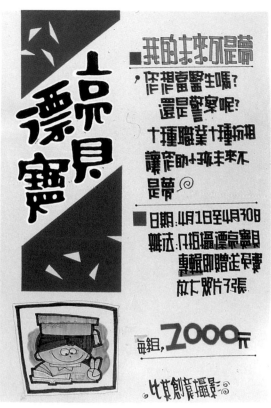

・具象剪貼之精緻POP

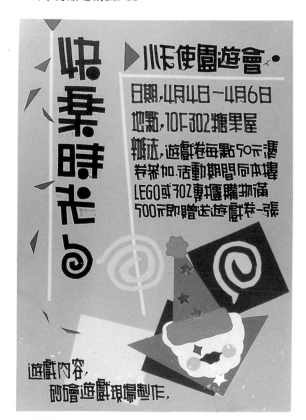

・具象剪貼之精緻POP
・資料提供：編者

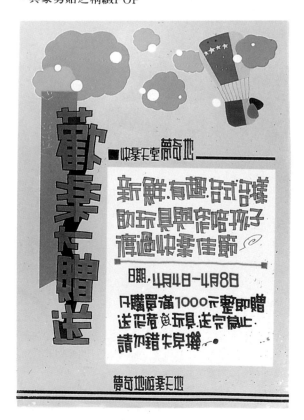

・具象剪貼之精緻POP

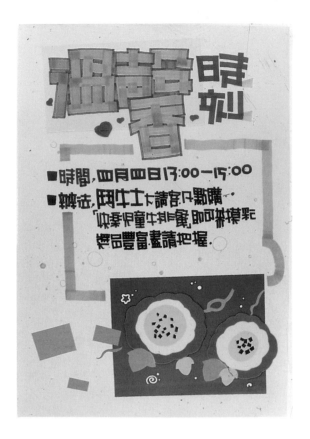

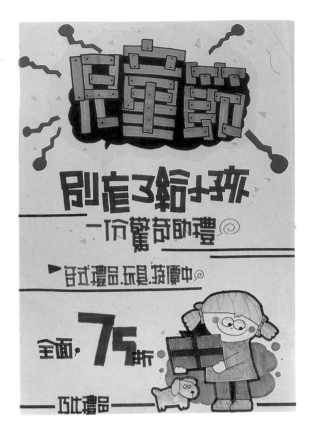

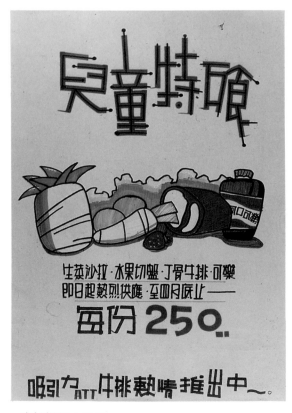

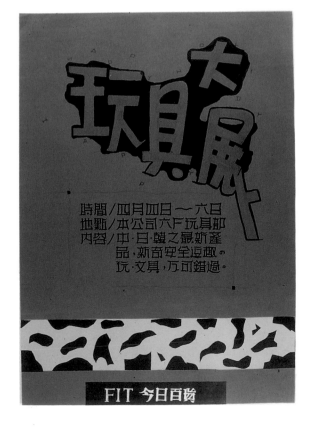

・資料提供：編者

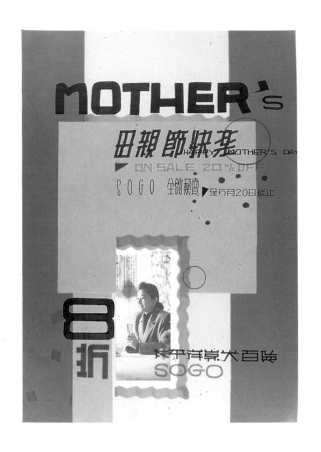

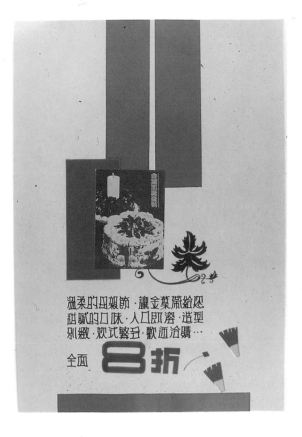

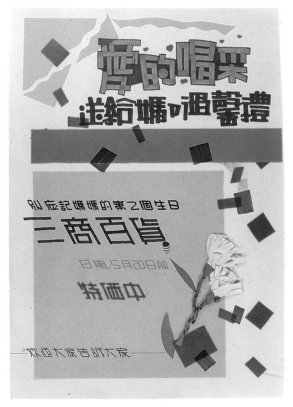

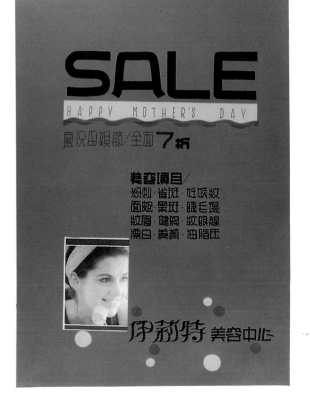

・資料提供：編者

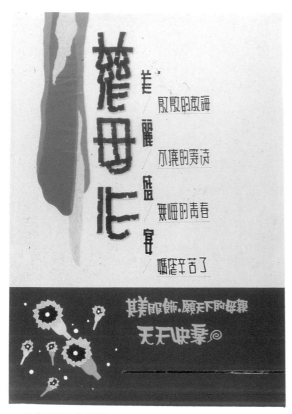

・具象剪貼之精緻POP

・具象剪貼之精緻POP

・具象剪貼之精緻POP

・資料提供：編者

・具象剪貼之精緻POP

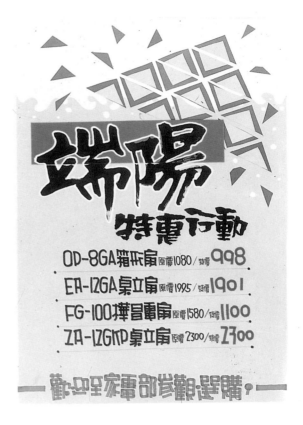

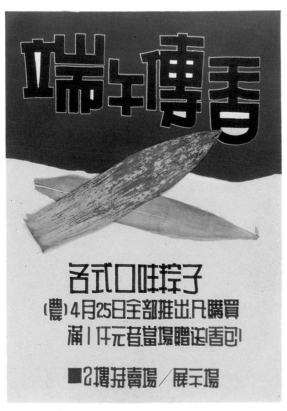

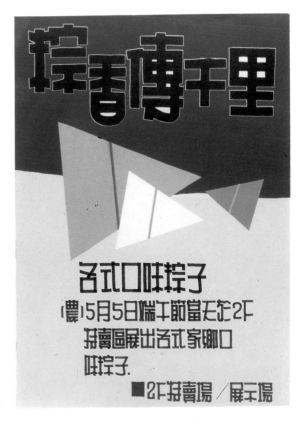

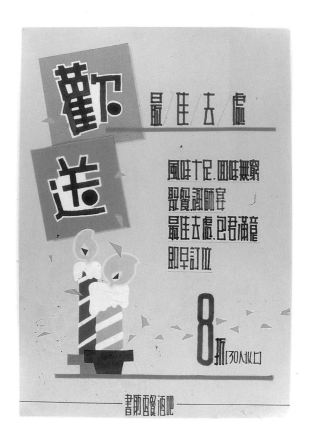

・資料提供：編者

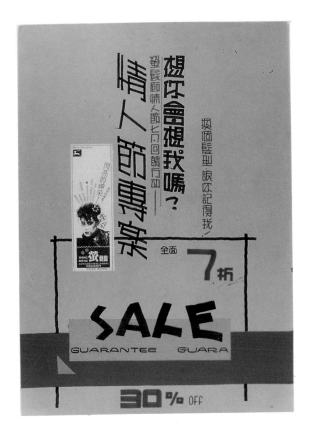

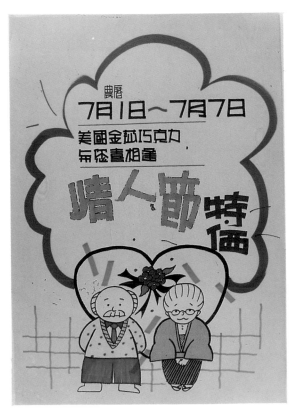

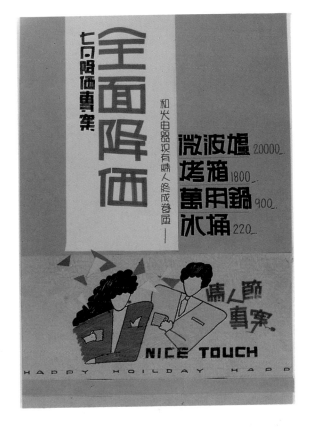

・資料提供：編者

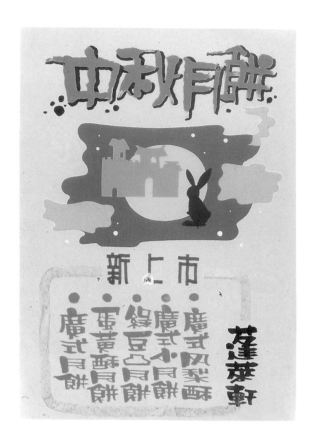

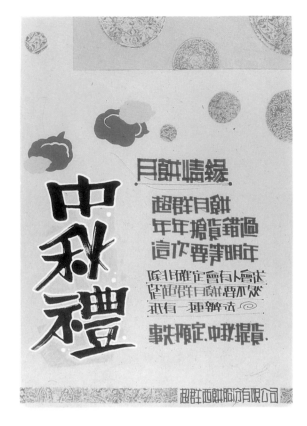

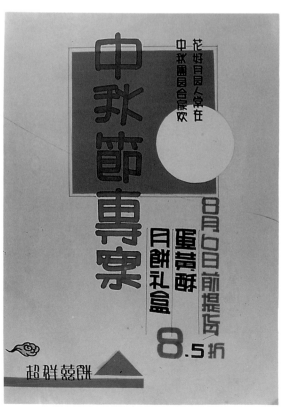

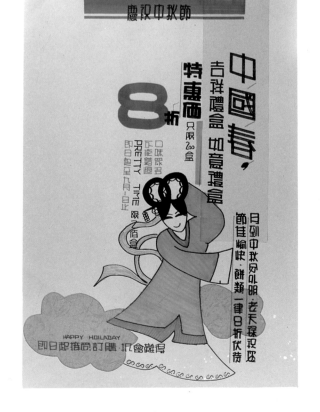

・資料提供：編者

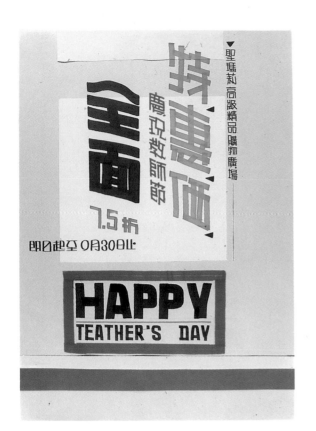

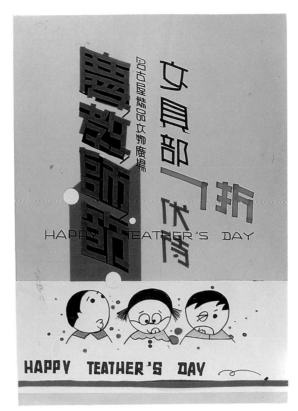

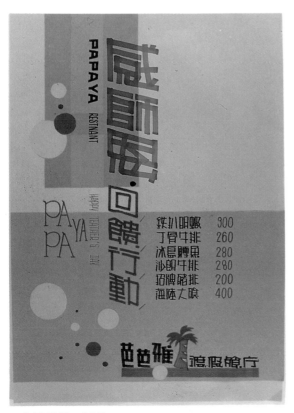

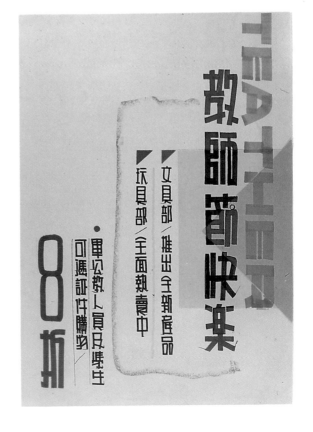

・資料提供：編者

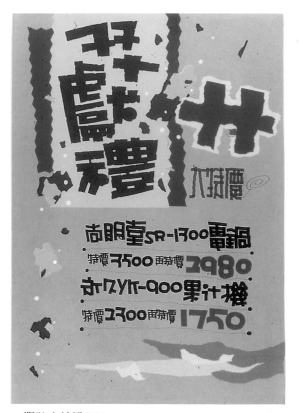

・撕貼之精緻POP

・撕貼之精緻POP

・撕貼之精緻POP

・資料提供：編者

・撕貼之精緻POP

・運用平筆、廣告顏料適合深底紙張

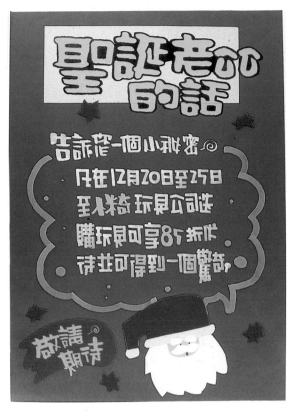

・運用平筆、廣告顏料適合深底紙張

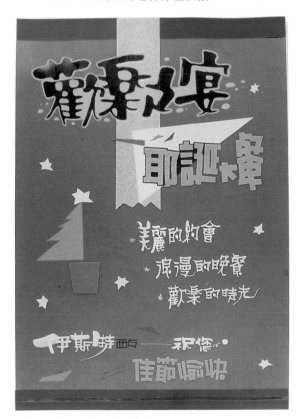

・運用平筆、廣告顏料適合深底紙張
・資料提供：編者

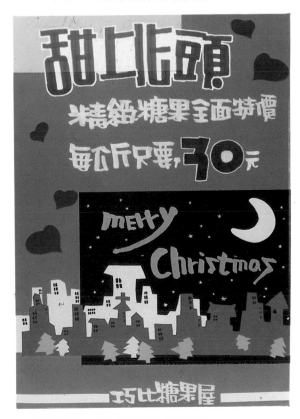

・運用平筆、廣告顏料適合深底紙張

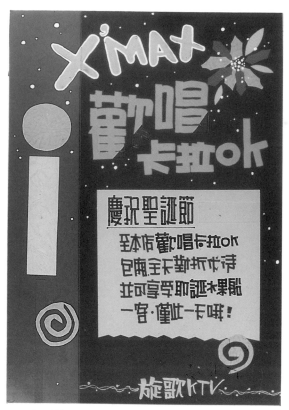

・運用平筆、廣告顏料適合深底紙張

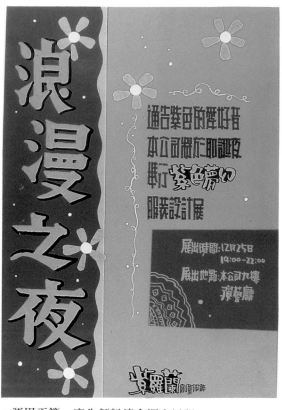

・運用平筆、廣告顏料適合深底紙張

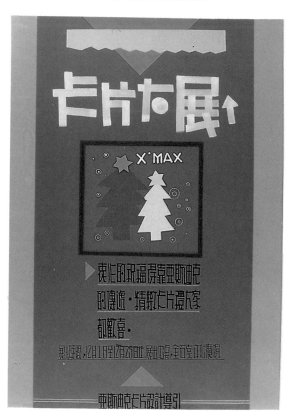

・資料提供：編者

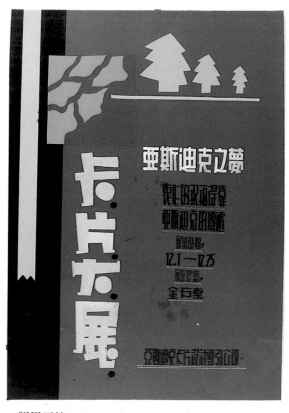

・運用平筆、廣告顏料適合深底紙張

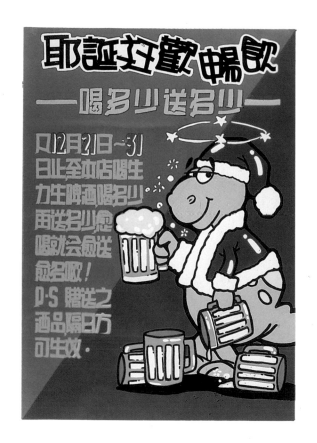

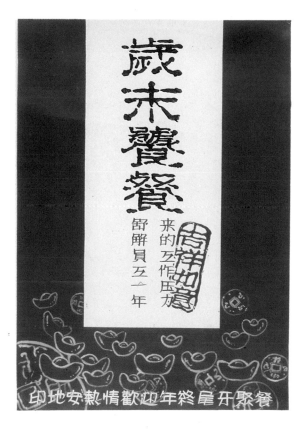

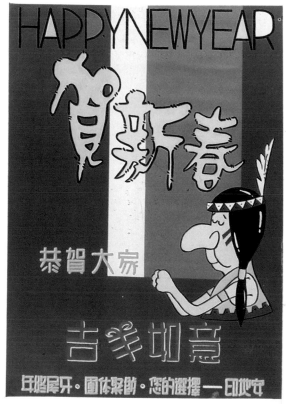

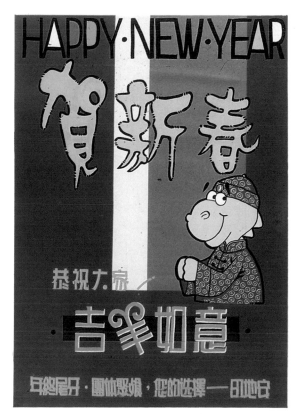

・資料提供：印地安啤酒屋美工組

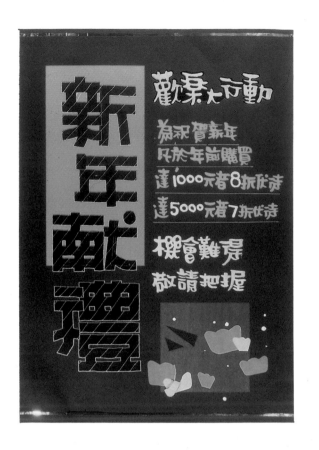

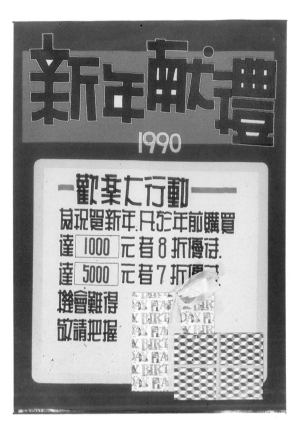

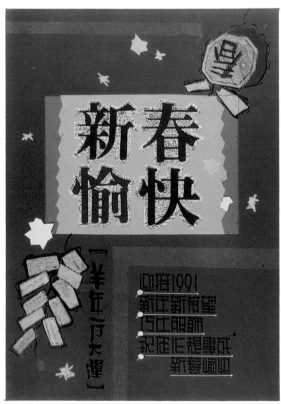

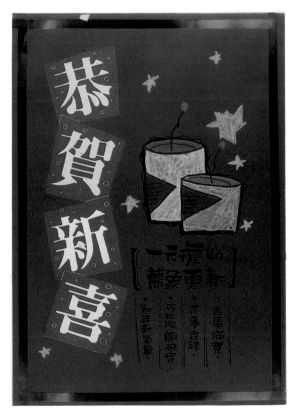

‧資料提供：編者

6 POP的表現技巧

六、POP的表現技巧

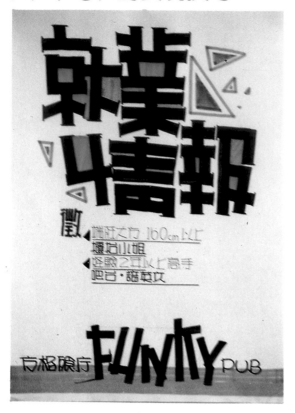

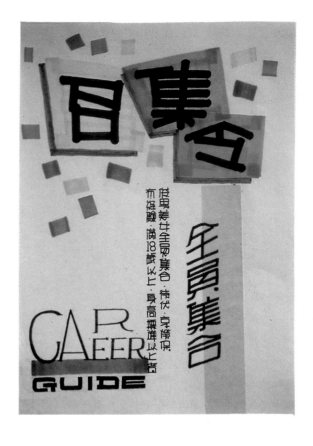

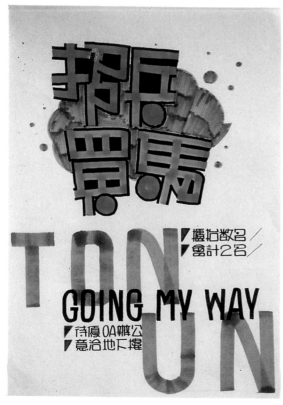

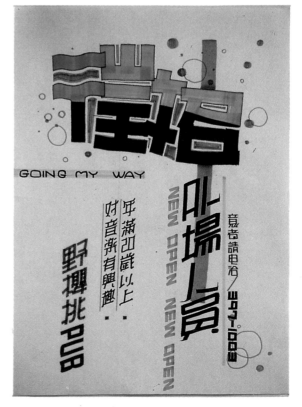

・資料提供：編者

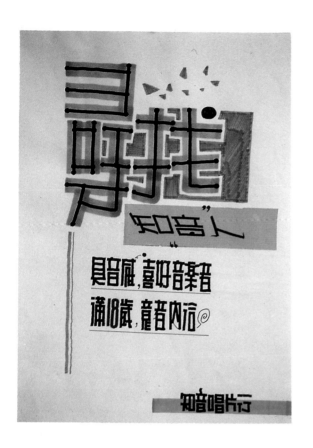

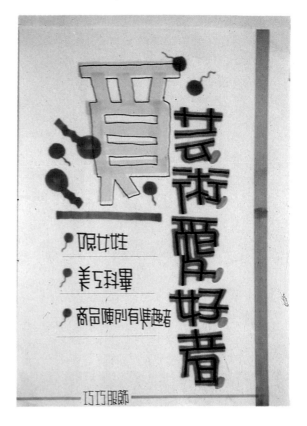

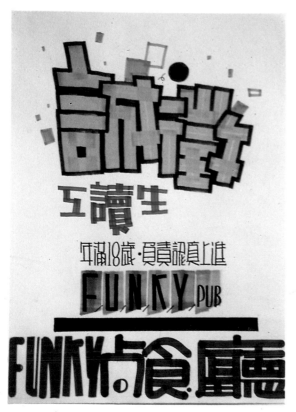

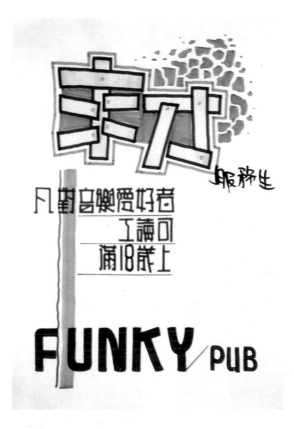

· 資料提供：編者

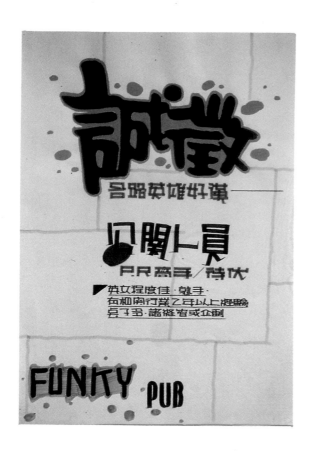

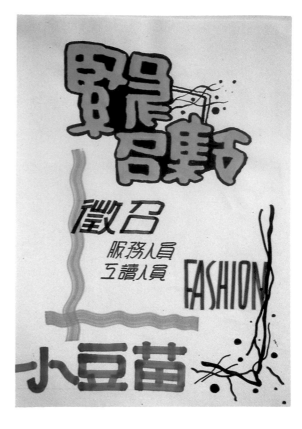

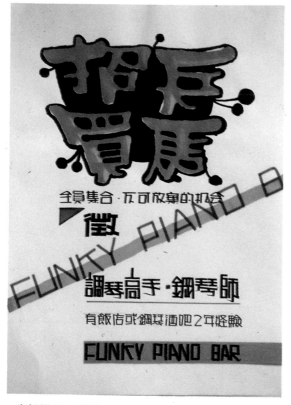

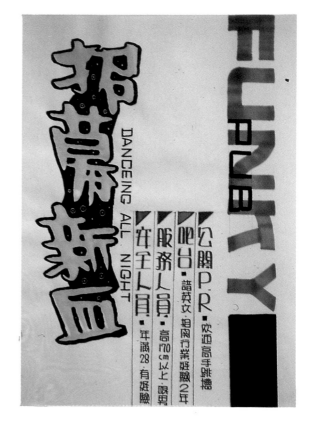

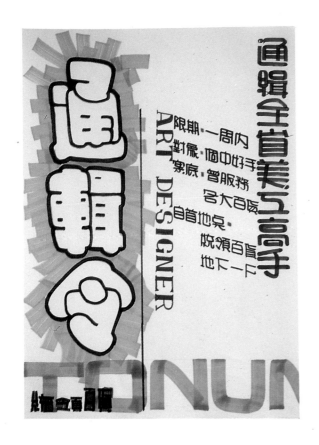

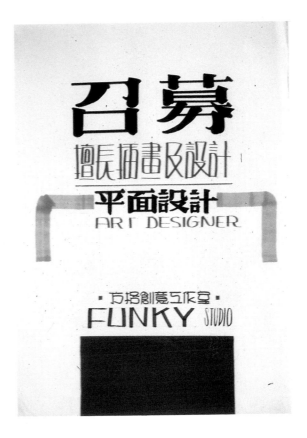

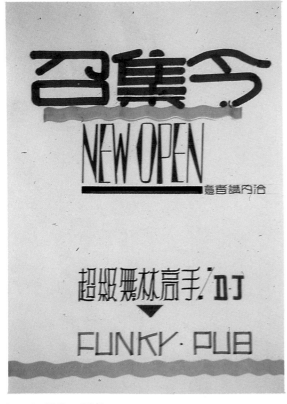

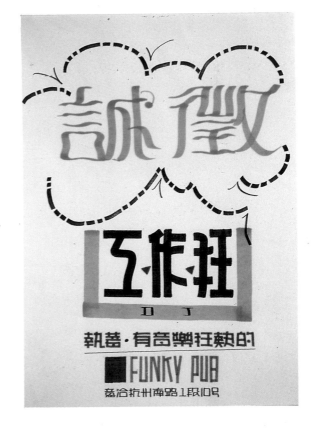

·資料提供：編者

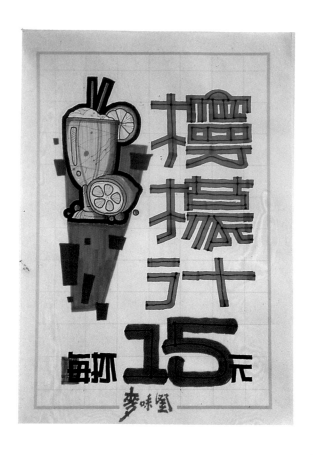

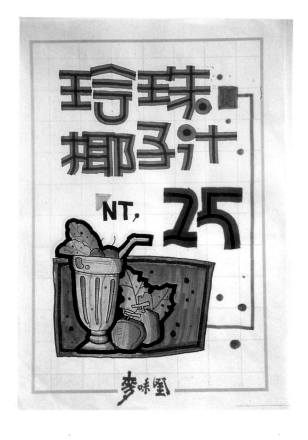

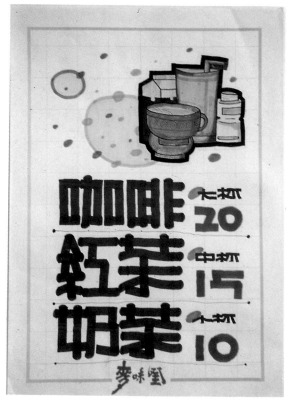

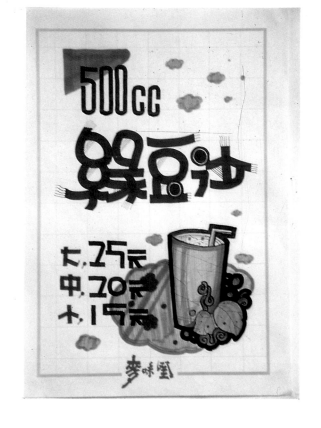

· 資料提供：編者

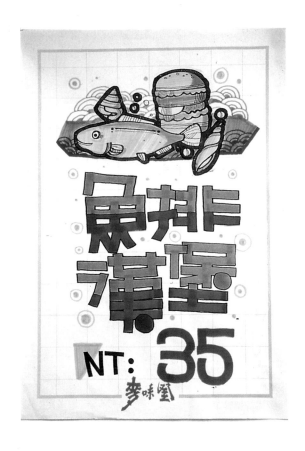

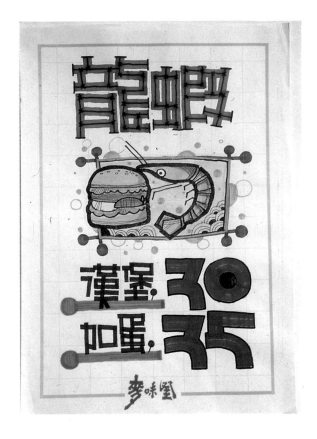

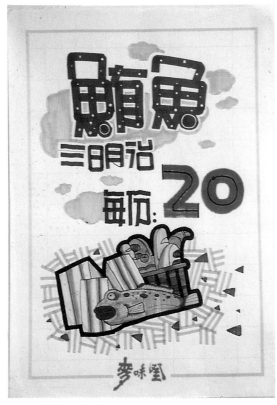

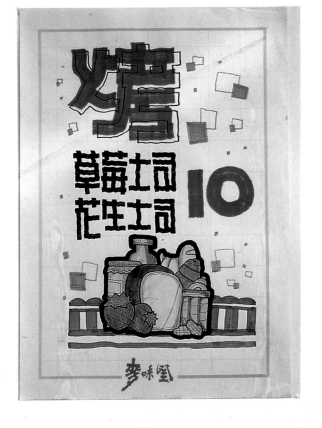

・資料提供：編者

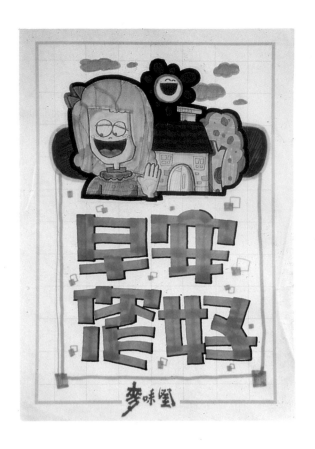

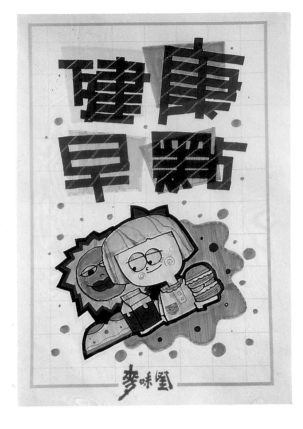

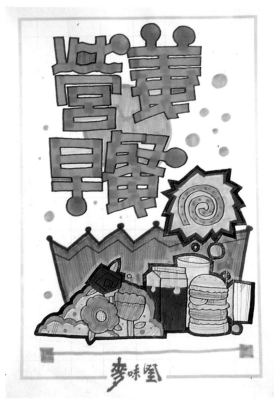

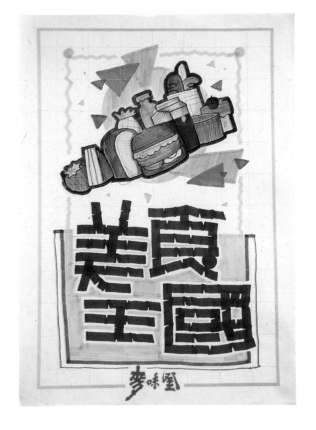

・資料提供：編者

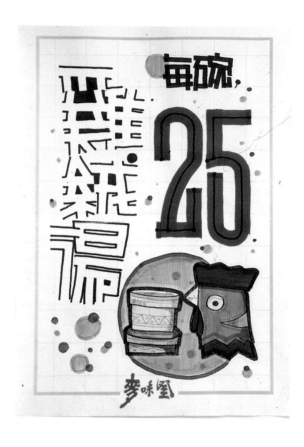

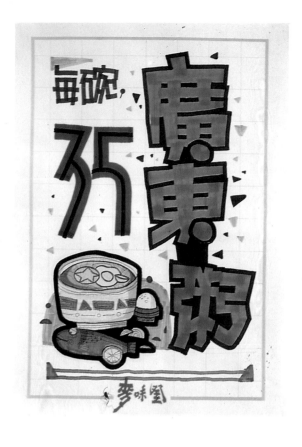

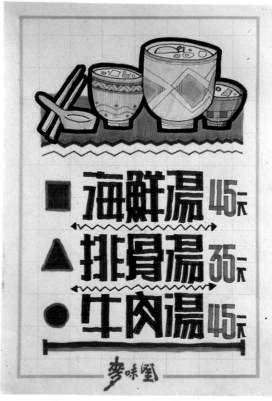

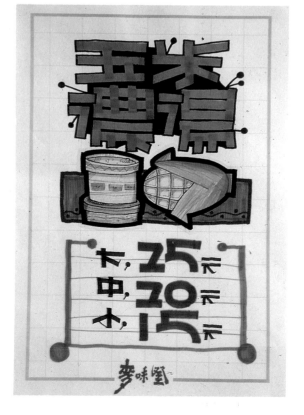

・資料提供：編者

· 暖色調圖書POP

· 資料提供：編者

· 暢銷書排行榜

・粉色調圖書POP

・資料提供：編者

・暢銷書排行榜

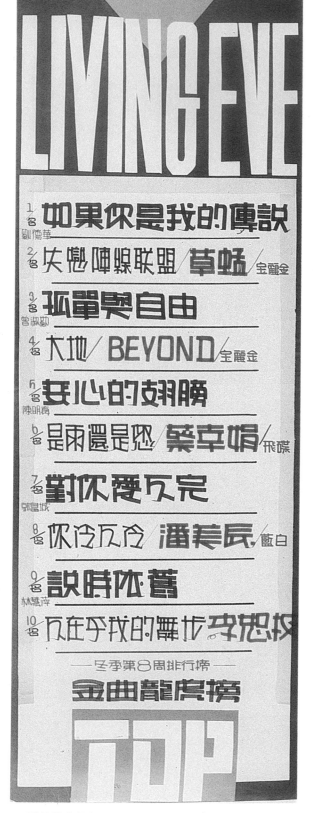

・具傳統味道圖書POP
・資料提供：編者

・暢銷歌曲排行榜

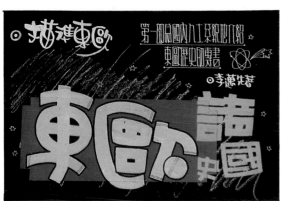

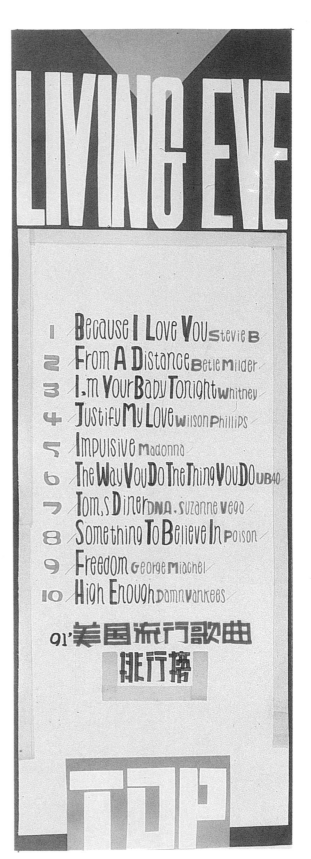

・冷色調圖書POP

・資料提供：編者

・暢銷歌曲排行榜

・利用絹印法

・利用絹印法

・利用絹印法

・資料提供：編者

・利用絹印法

・利用紙張特性：剪貼

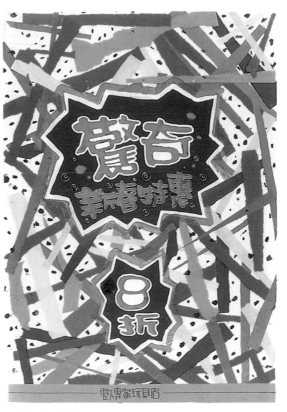

・利用紙張特性：撕貼

・利用紙張特性：鏤空

・資料提供：編者

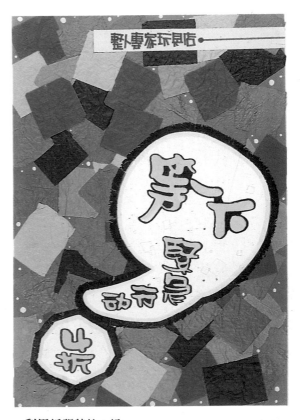

・利用紙張特性：揉

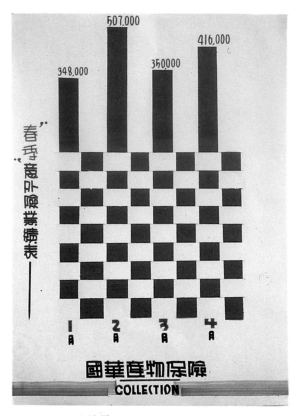

・利用紙編的效果

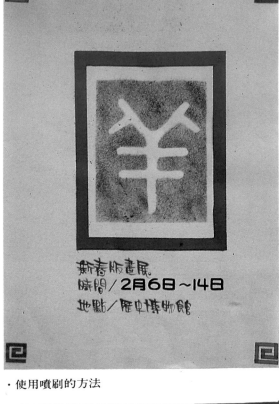

・使用噴刷的方法

・運用撕貼的方法

・資料提供：編者

・其它素材運用、乾燥花及軟木塞

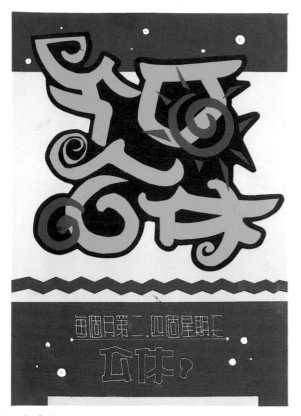

・訊息-卡典POP

・訊息-卡典POP

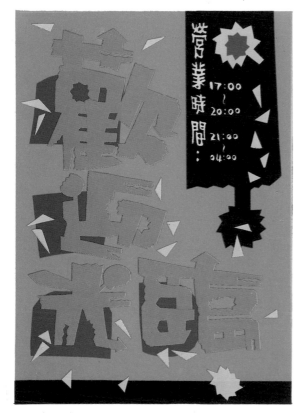

・訊息-卡典POP
・資料提供：編者

・訊息-卡典POP

・指示牌-卡典POP

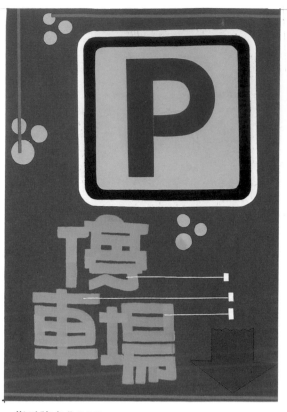

・指示牌-卡典POP

・指示牌-卡典POP
・資料提供：編者

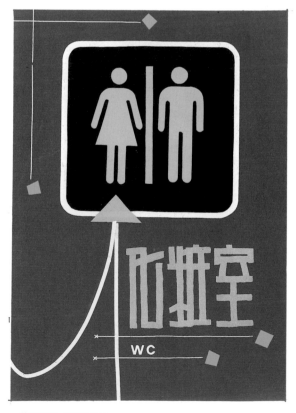

・指示牌-卡典POP

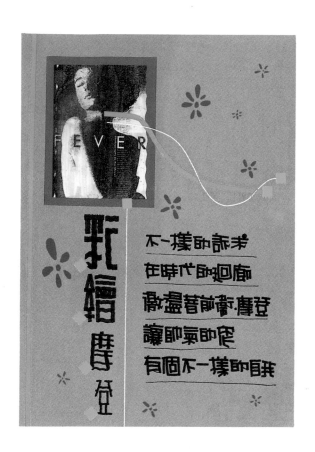

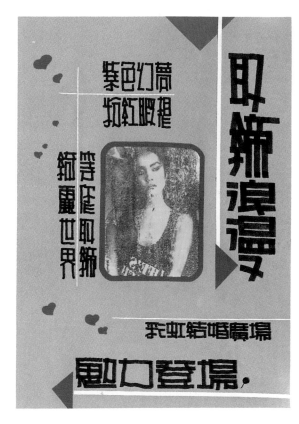

・資料提供：編者

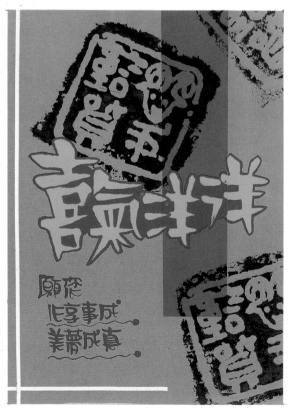

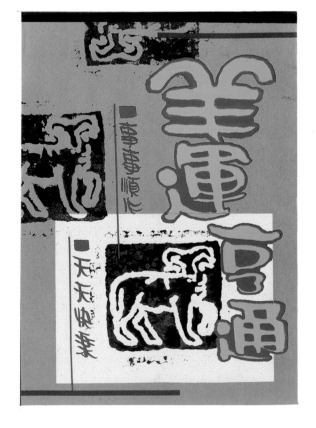

・資料提供：編者

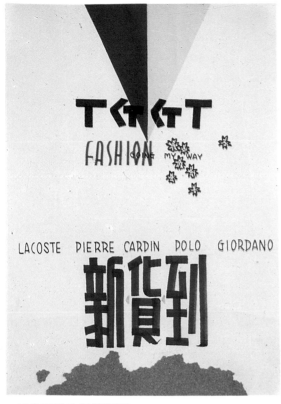

・活絡賣場的促銷POP

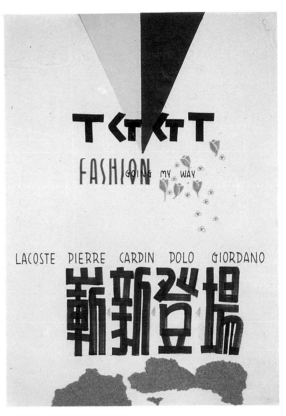

・活絡賣場的促銷POP

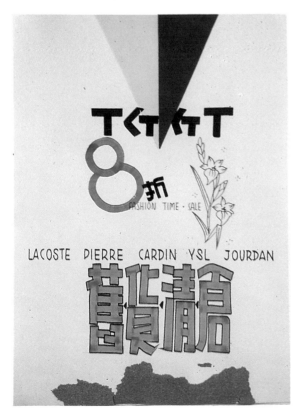

・活絡賣場的促銷POP
・資料提供：編者

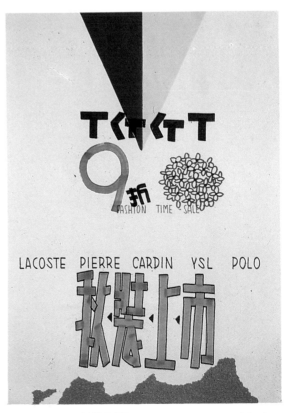

・活絡賣場的促銷POP

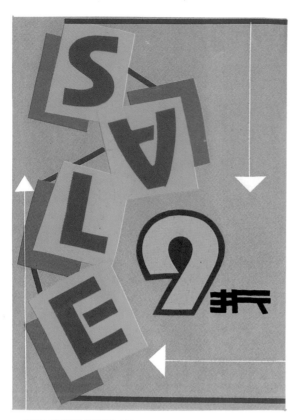

・活絡賣場的促銷POP

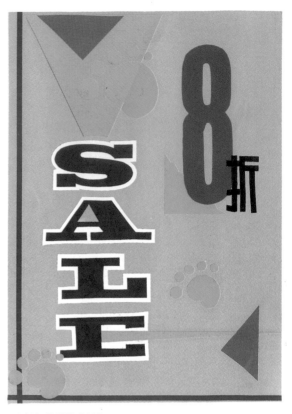

・活絡賣場的促銷POP

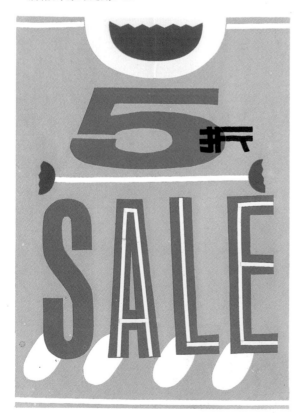

・活絡賣場的促銷POP

・資料提供：編者

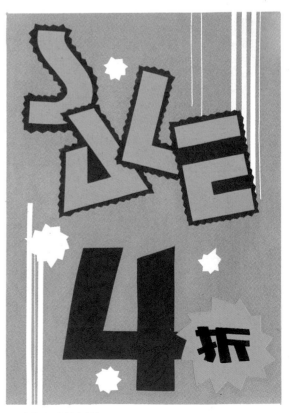

・活絡賣場的促銷POP

7
附錄

換季大拍賣

換季大拍賣／換季大拍賣／

限時搶購中

限時搶購中／限時搶購中／

瘋狂大清倉

瘋狂大清倉／瘋狂大清倉／

新貨新登場

新貨新登場／新貨新登場／

換季大拍賣

換季大拍賣，換季大拍賣，

限時搶購中

限時搶購中／限時搶購中

瘋狂大清倉

瘋狂大清倉，限時搶購中，

新貨新登場

新貨新登場／新貨新登場／

換季大拍賣

換季大拍賣，換季大拍賣，

限時搶購中

限時搶購中／限時搶購中／

瘋狂大清倉

瘋狂大清倉，瘋狂大清倉，

新貨新登場

新貨新登場／新貨新登場／

換季大拍賣！

換季大拍賣！ 換季大拍賣！

限時搶購中，

限時搶購中， 限時搶購中，

瘋狂清倉中，

瘋狂大清倉！ 瘋狂大清倉！

新店新登場，

新貨新登場，新貨新登場，

換季大拍賣

換季大拍賣，換季大拍賣，

限時搶購中

限時搶購中／限時搶購中／

瘋狂清倉中

瘋狂大清倉，瘋狂大清倉／

新貨新登場

新貨新登場／新貨新登場／

換季大拍賣
換季大拍賣 換季大拍賣
限時搶購中
限時搶購中 限時搶購中
瘋狂大清倉
瘋狂大清倉 瘋狂大清倉
新貨新登場
新貨新登場 新貨新登場

換季大拍賣

換季大拍賣　換季大拍賣.

限時搶購中

換季大拍賣.　換季大拍賣

瘋狂大清倉

換季大拍賣.　換季大拍賣.

新貨新登場

換季大拍賣.　換季大拍賣.

換季大拍賣

換季大拍賣 · 換季大拍賣 ·

限時搶購中

換季大拍賣 · 換季大拍賣 ·

瘋狂大清倉

換季大拍賣 · 換季大拍賣 ·

新貨新登場

換季大拍賣 · 換季大拍賣 ·

換季大拍賣

換季大拍賣，換季大拍賣，

限時搶購中

限時搶購中／限時搶購中／

瘋狂大清倉

瘋狂大清倉，瘋狂大清倉，

新貨新登場

新貨新登場／新貨新登場／

換季大拍賣

換季大拍賣，換季大拍賣，

限時搶購中

限時搶購中／限時搶購中／

瘋狂大清倉

瘋狂大清倉，瘋狂大清倉，

新貨新登場

新貨新登場／新貨新登場／

询奏谁
哀语颐
长相思

ITALY **BOOK**

ENGLAND LAND OF

ITALY ITALY

SWITZER **BOOK**

SWITZER OF STYLE

switzerland

GERMANY **BOOK**

GERMANY THE FEEL

WEST GErmany

BEST

ENGLAND.

ENGLAND LAND OF STYLE AND TRADITION

england

FRACNE.

FRANCE LAND OF L'ESPRIT

France

GERMANY.

WEST GERMANY THE FEEL OF OLD

WEST GERMANY

THE
BEST

WORLD

BEER

CATALOG

IN SUMMER

IN WINTER

WORLD.
BEER
CATALOG

IN SUMMER

IN WINTER

11月23日 / 12月21日	人馬座	韻運 25
12月22日 / 1月20日	山羊座	韻運 17
1月21日 / 2月18日	水瓶座	韻運 29
2月19日 / 3月20日	双魚座	韻運 30

4月21日〜5月21日／幸運日15

牡牛座

3月21日〜4月20日／幸運日28

金牛座

5月22日〜6月21日／幸運日31

ロロ子座

6月22日〜7月22日／幸運日14

巨蟹座

獅子座
7月23日-8月23日
幸運日 スユ

處女座
8月24日-9月23日
幸運日 ユ9

天秤座
9月24日-10月23日
幸運日 25

天蠍座
10月24日-11月22日
幸運日 10

得恩堂

光美音楽

銀線

旁氏

綺麗斯

龍門花苑

鬼賭鬼

男然 文

布拉格 愛
的春天

3個妈爸
1個妞

新力牌

SONY

美國 西屋電器

AIWA

甲望登樓
新懷古跡
章臺夜罷
西州郭給事

似曾相識

乾柴烈火

煙雨濛濛

風月寶鑑

遠人東遊

楚工壞士

灞上秋居

君東遊原

氵又蓄故女几

漢注臨氵几

終南別業

故過人莊

明月松間照

行鴈雁樂時到

不再健階

明月松間照

隋志春若酥

涼風起先未

蘄是筌胡

舊愛新歡

舊情綿綿

美中不足

床前明月光
疑是地上霜
舉頭望明月
低頭思故鄉

春眠不覺曉

處處聞啼鳥

夜來風雨聲

花落知多少

企業識別設計

Corporate Indentification System

CIS

DESIGN

林東海・張麗琦 編著

新形象出版事業有限公司

定價 450 元

新形象出版事業有限公司

台北縣中和市中和路 322 號 8 之 1/TEL：(02)29207133/FAX：(02)29290713/郵撥：0510716-5 陳偉賢

總代理 / 北星圖書公司

台北縣永和市中正路 391 巷 2 號 8 樓 /TEL：(02)2922-9000/FAX：(02)2922-9041/郵撥 /0544500-7 北星圖書帳戶

門市部：台北縣永和市中正路 498 號 /TEL：(02)2928-3810

POP高手系列

POP廣告實例 ❸

出 版 者：新形象出版事業有限公司

負 責 人：陳偉賢

地　　址：台北縣中和市中和路322號8F之1

電　　話：29278446

F A X：29290713

編 著 者：簡仁吉、呂淑婉

總 策 劃：陳偉昭、陳正明

美術設計：簡仁吉

美術企劃：簡仁吉

總 代 理：北星圖書事業股份有限公司

地　　址：台北縣永和市中正路462號5F

門　　市：北星圖書事業股份有限公司

地　　址：永和市中正路498號

電　　話：29229000

F A X：29229041

網　　址：www.nsbooks.com.tw

郵　　撥：0544500-7北星圖書帳戶

印 刷 所：利林彩色印刷股份有限公司

製 版 所：興旺彩色印刷製版有限公司

行政院新聞局出版事業登記證／局版台業字第3928號

經濟部公司執照／76建三辛字第214743號

■本書如有裝訂錯誤破損缺頁請寄回退換

西元2001年6月　第一版第一刷

國家圖書館出版品預行編目資料

POP廣告實例／簡仁吉，呂淑婉編著。--第一
版 --臺北縣中和市：新形象，2001〔民90〕
　　面；　　公分。--（POP高手系列；3）

ISBN 957-2035-03-7（平裝）

1.廣告 - 設計

964　　　　　　　　　　　90007792